U0141912

教育部重要民族藝術傳藝計畫案
圖鑑類彙整專輯6

皮影戲
張德成藝師家傳影偶圖錄

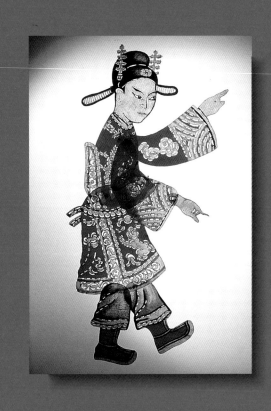

教育部重要民族藝術傳藝計畫案
圖鑑類彙整專輯6

皮影戲
張德成藝師
家傳影偶圖錄

序

　　民族藝術是民族文化的基礎，也是民族精神的根源；民族藝術生命的永續成長，不僅是全民珍貴的文化遺產，也為國人重要的教育資源。不論有形、無形，其一點一滴，都有著藝人一生歲月孕育的人生智慧，更有著藝人畢生淬煉的心血結晶。在那漫長的歲月中，譜寫了和大地生命相諧和的藝術樂章，也在那永恆的生命中，織繪了無盡生民作息的常民文化篇章，一代代地綿延傳續著。

　　過去這些年來，在國家經濟發展的過程中，由於工商業的急速發展，造成傳統農業社會的沒落以及現代城鄉結構的失衡，固有優美的民族藝術，無形中被忽略，甚是可惜。為了肯定民族藝術工作者終生努力的成就，本部開始有計畫的進行國內重要民族藝術資源的整合工作。民國七十八年頒布了重要民族藝術藝師遴選辦法，並在當年六月二十八日遴選出七位重要民族藝師，即傳統工藝組的木雕黃龜理藝師及李松林藝師、傳統音樂組的古琴孫毓芹藝師與鑼鼓樂侯佑宗藝師、傳統戲曲組的布袋戲李天祿藝師、南管戲李祥石藝師及皮影戲張德成藝師。又從七十九年三月十二日起，展開一年多的傳藝計畫藝生遴選實習，而於八十年八月一日起，正式著手為期三年的第一階段重要民族藝術藝師傳藝計畫，直到八十三年六月三十日止。其間除孫毓芹藝師在傳藝計畫之前去世，以致無法進行外，其餘六組都已完成。這三年傳藝計畫的成果，不僅內容豐碩，而且深具保存價值。為期轉換成

為實質的全民文化資產，以利今後傳藝生命的開發，經審議委員會多次研商後，決定為此民族藝師彙編一系列劇本、圖稿等專輯，並委由國立藝術學院傳統藝術研究中心執行。

在《皮影戲─張德成藝師家傳影偶圖錄》即將付梓之際，除再度肯定民族藝術藝師的終生成就外，並對過去數年來參與傳藝計畫的審議委員，三年來參與執行計畫的藝師、藝生及國立藝術學院、國立台灣藝術學院、彰化縣立文化中心、高雄縣立文化中心、台北縣莒光國小的眾多工作人員，以及彙集編纂成書的國立藝術學院傳統藝術研究中心同仁，表達誠摯的謝忱。

教育部部長

民國 86 年 5 月 6 日

序

　　小時候家鄉裡沒有設立幼稚園，童年幾乎都是隨著父親的皮影戲團到處賣藝，奔波漂泊。破爛的老戲院、陰森且木板隔離的通道，濃濃霉味加上灰塵滿揚的後台；屏東萬巒鄉一家鐵皮屋戲院，每逢下雨即會發出乒乒乓乓的聲響；還有淡水鎮某家鬧鬼的戲院，父親在舞台上使勁地表演『濟公傳』— 帽子、草鞋皆能變大縮小除魔伏妖，滿場觀眾看得津津有味…，現在回憶起來，酸甜苦辣彷彿就在眼前，歷歷可見。如今，父親薪傳的重擔，更是我為台灣皮影藝術承先啟後，延續薪火不息的責任。

　　在國內，現存的皮影戲藝術檔案資料中，除了有些百年老劇本背後註有抄寫日期之外，僅存老影偶的數量也有限，或許基於當初老藝人文盲較多以至編寫不易，多數劇本才逃過被賤賣或遺棄的浩劫而僥倖殘存至今。不同於老劇本的狀況，皮影戲偶人的待遇就有天壤之別，因為老藝人們人人均有一手刻製功夫，所以戲偶汰舊換新率甚高，能超過半世紀甚至百年以上的戲偶更是稀少。倒是老藝人雖能雕刻，卻侷限於全尺寸模仿居多，創新者寡，仍舊無法跳出皮影戲團逐漸沒落的命運，甚至將面臨中斷的窘境。

　　台灣皮影戲偶的造型獨特，雖然其淵源來自中國大陸閩南地區，結構上卻跟大陸皮影戲偶有很大的差異。例如台灣皮影戲偶擅長武打戲，雙手可以打拳，生動有力；雙腿分叉，易於跳躍、蹲跪或坐。操控桿減少到單桿即可牽動全身，活動姿勢跟人體一樣敏捷。民國六十

年代起，家父更嘗試把皮影戲偶再放大，高一尺八（台尺，約五十五公分），縱使重量跟著增加，可是動作更細膩靈活，色彩更加鮮豔。而配合高難度技巧，及隨時可變換製造特殊燈光畫面，唯有在保持傳統以外另加創意，皮影戲才能廣受觀眾接納，再延續推廣下去。

本書之皮影戲偶皆為家傳歷代先祖的代表作，講究真實，構造均依尺寸比例製作，合乎邏輯。有些戲偶樸實古拙，有些則生動傳神。但皮影戲的組合是整體的，包括影偶造型的藝術風格、操作者演技、口白說唱、後場配樂、燈光控制以及劇情等等。況且昔日《東華皮影戲團》演出場次連接不暇，根本無法精雕細琢，將太多的時間花在鏤雕影偶上，甚至在台灣光復初期，一度把戲偶以透明塑膠板著色後代替(首創技術)。本書僅將這些先祖用智慧、經驗和血汗作成，曾經活躍於影窗上與觀眾共樂，皆在其它劇團不易發現的皮影戲偶拍成照片，首次公開解讀其典故，疏漏之處以及其他有關學術價值方面，尚請學者專家長和知音們探索評論。

民國 86 年 3 月 16 日

【目 錄】

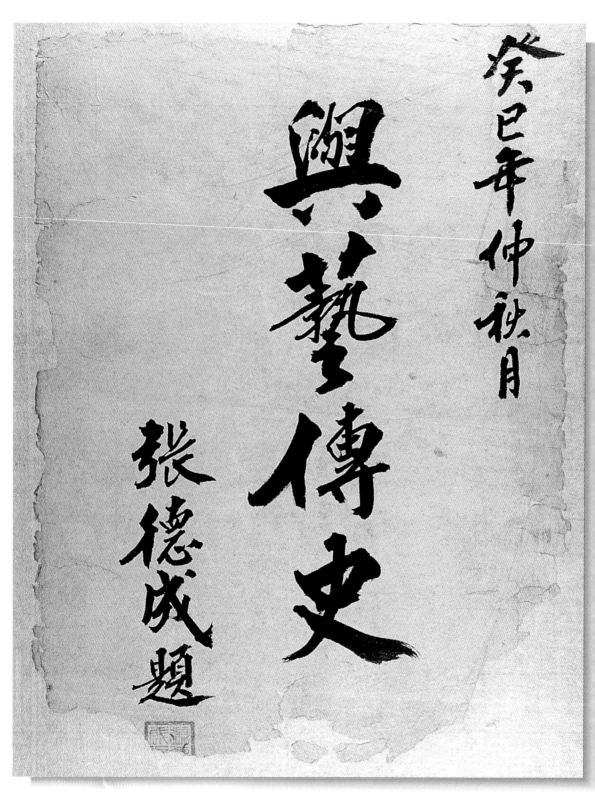

癸巳年仲秋月

興藝傳史

張德成題

圖1 　【興藝傳史】（張德成藝師親筆墨蹟遺存）

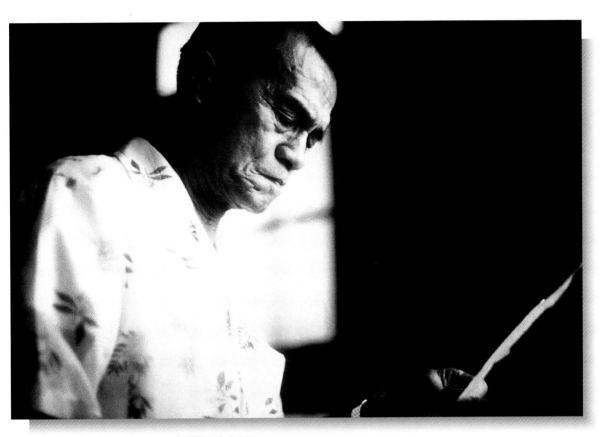

圖 2　　張德成藝師專注雕製影偶（民國六十六年）

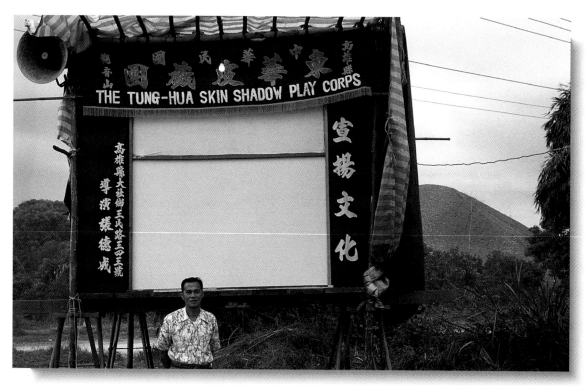

圖3　　張德成藝師攝於野台戲棚前（民國六十六年）

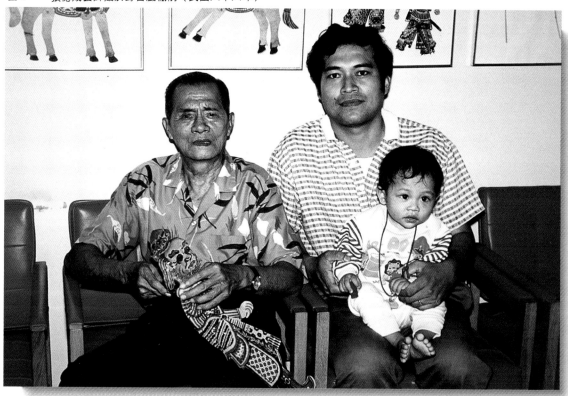

圖4　　張德成藝師與三子張榑國、孫子張智絢攝於「德成皮影劇藝坊」。（民國七十八年十一月）

造型手稿

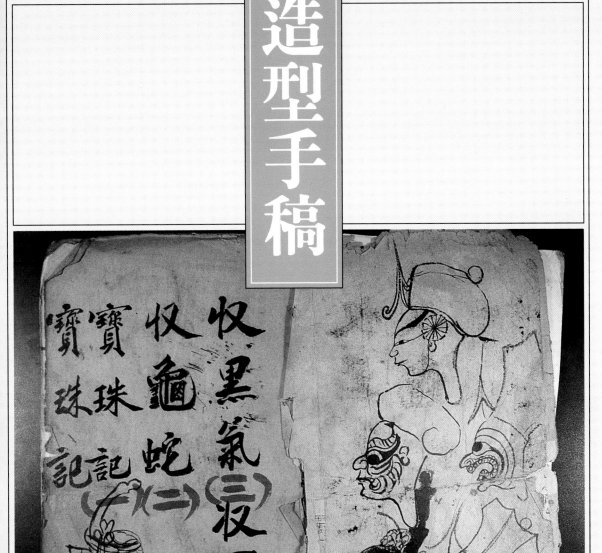

圖5　《寶珠記》劇本
　　　張叫於日據時代所編著之劇本。
　【編註】
　　　張叫為張德成藝師之父。

造型手稿

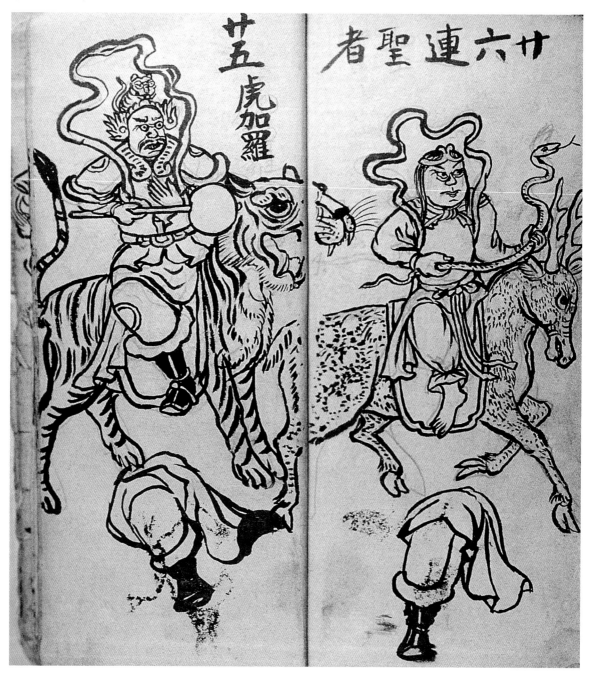

圖 6　　《封神榜》劇中人物造型
　　　　張叫於民國三十年製作劇中人物之造型，並特別註明跨腿之細部分解的姿態。

圖 7　《封神榜》劇中龍身、虎頭造型
　　　張叫製作《封神榜》中所繪之造型圖，以及龍身、虎頭的作品。

基本花紋介紹

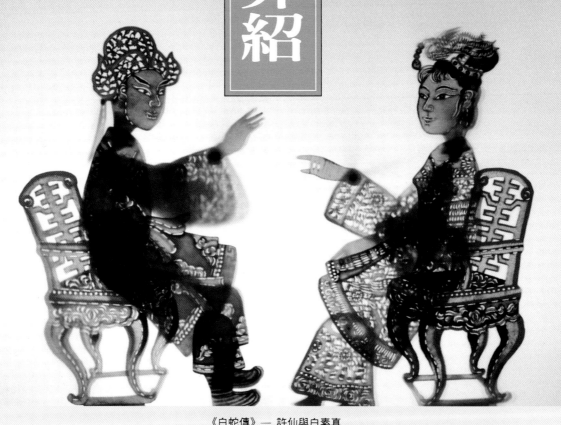

《白蛇傳》— 許仙與白素真

（張德成藝師製）

基本花紋介紹

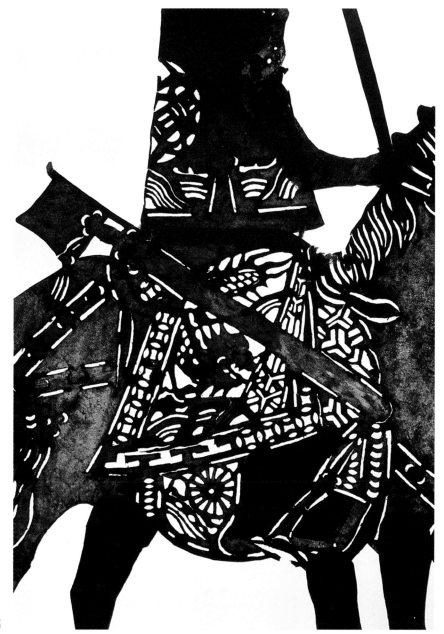

圖 8　基本花紋介紹

基本皮影戲偶雕刻花紋(張德成藝師之曾祖父張旺作)：

　　　— 錢幣紋，　　— 波浪紋，　　— 寶仙花紋(可分陰刻及陽刻)，丁

— 丁字紋(通常呈二方連續幾何圖形)，　人　— 人字紋(通常為四方連續，

呈幾何圖形)，()— 雙月紋，　— 竹葉紋(通常呈連接式或　花瓣排

列之幾何形)，飛龍紋（龍形之抽象幾何圖形）。

蟠龍袍之花紋

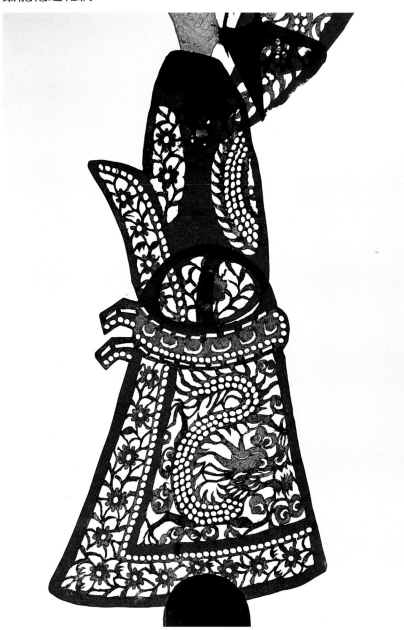

圖 9　蟠龍袍之花紋

帝王「蟠龍袍」，張叫於日據時代之代表作，主要花紋如下：
生動逼真的龍形，⊙⊙ 和 ⌒⊙ 的雲紋，排列整齊呈顆粒形的 ○○○○，
接圓式殼紋，團龍雙目圓睜，身似蟒形，以殼紋代表鱗紋(片)，✿ 二
方連續的纏枝牡丹花紋。

元帥服之花紋

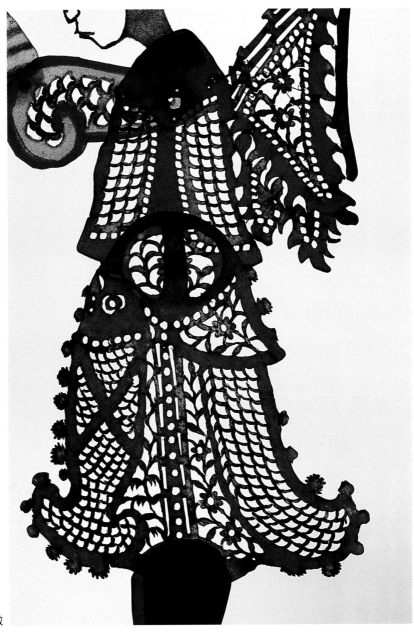

圖 10　元帥服之花紋

元帥，張叫之作品：

—— 魚鱗紋(呈幾何形)，—— 纏枝葉紋，—— 絨球紋，團花紋（連續數朵花所形成的圖案）。

以上基本雕刻花紋的使用，在本書中皮影戲偶身上，常可見到這類型裝飾手法的運用。

皮影戲偶製作過程

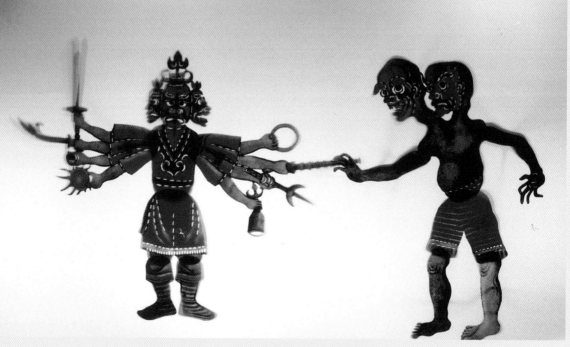

哪吒化身三頭八臂伏雙頭妖

（張德成藝師製）

皮影戲偶製作過程

(一)牛皮選材：

1. 依不同需求而選擇材料，譬如臉部必須選用薄而透明的牛皮；而腿部則使用較厚的牛皮，以加重影偶的重心，易於腿部的晃動。

2. 牛皮在製作的過程中，一經曬乾後，皮內組織即乾燥固定成形。如遇牛皮表層不平的材料，大多以浸水方式來處理，再經壓平的過程，但浸水過久牛皮會膨脹變厚，所以最好的方法是在潮濕的氣溫下，例如下雨天或室外濃霧有濕氣時，牛皮會自然變得柔軟，此時更容易做壓平的處理。

3. 牛皮壓平的基本方法，把牛皮放在兩塊平面的木板中，在木板上壓置重物，直到牛皮被壓平為止，壓平時間需視牛皮的厚度而定。

【編按】

1. 牛皮的處理方式，要以傳統的手工處理較為平滑細緻，但是目前台灣手工製革的老師傅，大多已經凋零，所以很難再買到純手工的皮革，而多是因應現代皮件產業製品的機器皮革。至於傳統手工處理的方式如下：

 (1)先將剛剝下的牛皮浸入雙氧水中，以去除獸皮的味道。

 (2)經過一些時間的浸泡，以刀刃刮除牛皮上的獸毛。

 (3)再滲入石灰之中，去除掉附著在皮下的脂肪，然後再以硫氨液清除石灰。

 (4)最後將多重處理的牛皮槌打、壓平，並釘在木板上晾乾。

2. 製作皮影戲偶的皮革，要以黃牛皮為最好的材料，尤其是牛背的部份，但因台灣水牛較多，所以目前所見到的牛皮大多是水牛皮。

圖 11　　張家祖傳之上等牛皮

3.為了便於皮革的收藏，大多會捆綁成卷曲狀，時間一久則會造成皮脂組
　織的彎曲。因此在皮偶製作的選材上，最佳部位是避開彎曲的部份，以
　免日後戲偶無法撐平。（圖 11.張家祖傳之上等牛皮）

(二)造型設計： 依劇中的影偶造型，設計適當的圖案。

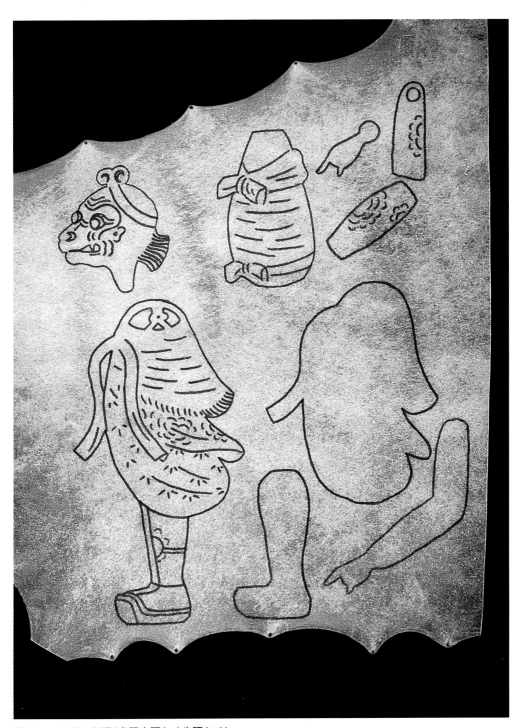

圖 12 　牛皮分割圖(參照步驟(一)步驟(二))

（三）剪　　裁：將依據牛皮的造形圖樣剪裁。

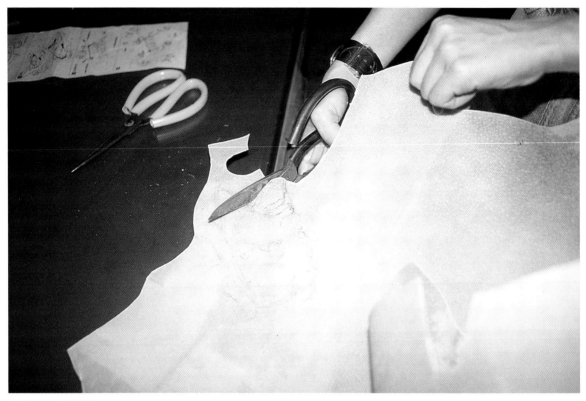

圖 13　牛皮剪裁

【編按】

　　由於牛皮質地堅韌不易剪斷，所以剪裁牛皮時，除了力道要夠之外，另外還有一個小技巧，即盡量將皮革靠近剪刀的中心，利用支點的刀鋒來剪，並且剪裁的長度要越短越好，才能夠省力而剪得快。（圖 13. 牛皮剪裁）

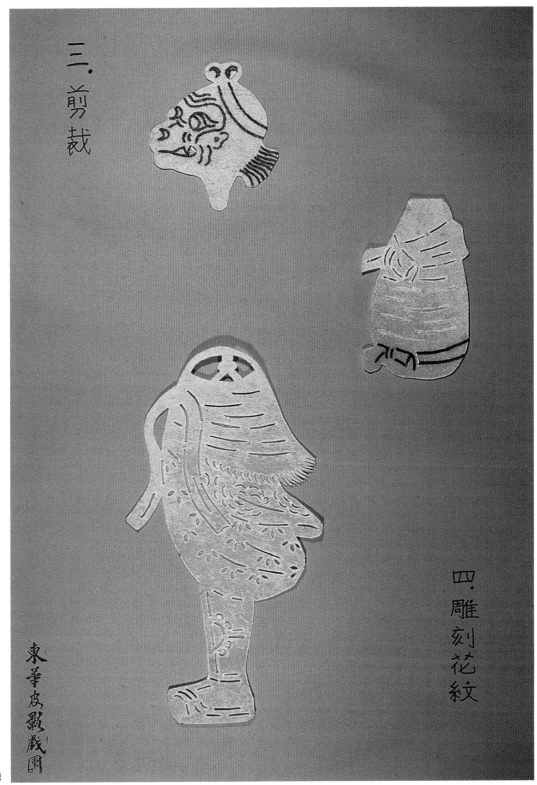

三、剪裁

四、雕刻花紋

東華皮影戲圖

圖 14
剪裁

31

(四)雕刻花紋： 視影偶所需之造型，雕刻出適當的花紋。

1. 剪裁(粉紅底)(參照步驟(三)步驟(四))

　雕刻影偶時，下面所墊的木頭，宜採用較佳材質的為佳。另可在沾板底部墊上布巾，以抵消雕刻時所產生的震動。

2. 雕刻工具：

　(如圖 15 由右起)

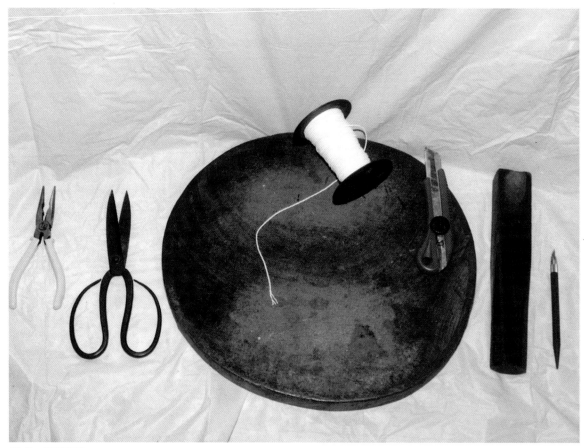

圖 15　雕刻工具

(1)修飾刀—用以修飾雕刻影偶的線條，使紋路更為細緻。

(2)木槌—敲打雕刻刀之槌。

(3)沾版—以前採用本省特產之龍眼樹的木頭，因材質較硬；現在則使用進口櫸木，或廚房切菜用之木墊。

(4)美工刀－裝桿時，修飾竹桿用之刀。

(5)尼龍繩－用以接連影偶各個關節；以前採用麻繩，現在則使用尼龍繩。

(6)剪刀－裁剪牛皮。

(7)尖嘴鉗－影偶裝桿時，固定鐵絲用。

3. 雕刻刀：

雕刻刀多半為自製，或購入後再加以修改，長度以 15 公分較為適中。

刀口通常分為 ▬ 一字型、⌒ 半月型、∩ 半圓型、◯ 圓型四種，如圖 16 由左至右介紹如下：

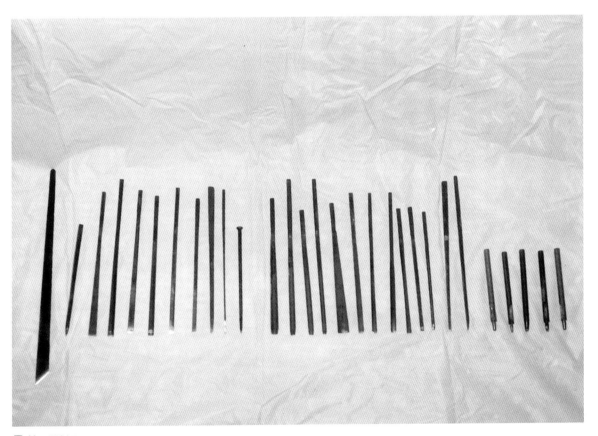

圖 16　雕刻刀

(如 圖第 12 支～第 15 支)

(1) ━ 字型—雕刻直線時使用；寬度分別有 0.1 公分、 0.2 公分、 03.
公分…1 公分等等。(如圖左起 11 支)

(2) ⌒ 半月型—雕刻彎曲的線條，或樹枝、樹葉的形狀時使用。

(3) ⋂ 半圓型—雕刻大弧度彎曲的花紋，寬度與一字型及半月型的工具
一樣，各種尺寸均有。(如圖第 16 支～第 24 支)

(4) ◯ 圓型—此種型態的雕刻刀在皮雕店皆可買到，寬度有 0.1 公分、
2 公分、 03.公分等等。如較大的圓型，可由 1 公分寬的半圓型上下
合拼，即成 1 公分寬的圓型。(如圖第 25 支～第 29 支)

【編按】

依據影偶的細部裝飾圖樣，慎選各種尺寸的刀口雕刻，才能夠省時又省力。皮偶製作時所使用的刀具，是來自一般的雕刻刀，原來的刀柄大多很長，但是皮影戲偶的雕製，著重於平面的刻飾，而且作業距離要比立體雕刻較小，為了方便下刀與施力，依個人的習慣多將刀柄磨短。

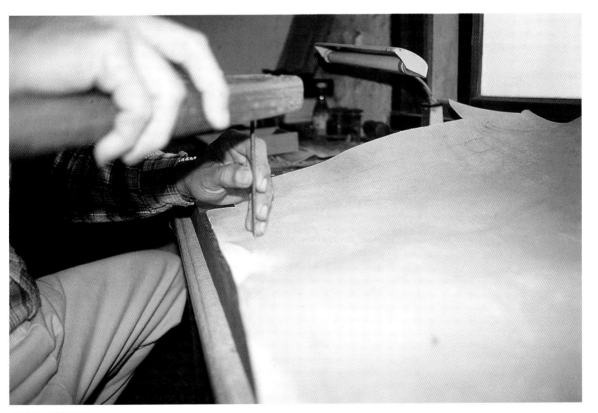

圖 17　雕刻花紋

(五)上　色：　基本顏色以紅、綠、黑三種為主，現在又增加各種不同的色系，使

影偶更加燦爛鮮艷。

1. 傳統影偶的頭部造型，均為陽刻五分相，所以臉部線條均染上黑色。

2. 後來衍生六分相以至八分相的臉部，因多為陰刻製作所以必須染上顏色

，基本上臉部塗妝，與傳統戲曲的造型扮相類似。

3. 上色方法 ── 冰醋酸與染料(粉末)混合拌勻後即可上色。(因加冰醋酸才

能使染料上色於牛皮)

【編按】

皮影戲偶的上色技法如下：

(1)色料製作

將各種的色粉顏料，調以冰醋酸做為溶劑，比例分別為一比九十

九用冰醋酸做溶劑的理由，是因為經過處理的皮革，表層會附

著一層蠟，而冰醋酸正好可以去蠟，並方便顏料在皮革上成色。

圖18　　皮影戲偶上色工具組合

圖 19　　色粉.

圖 20　　調和冰醋酸溶劑

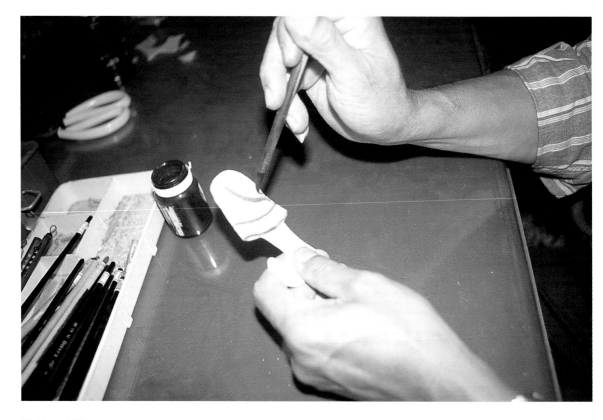

圖 21　著色

(2)著色要領

　　調合冰醋酸的顏料，可以在皮革上直接著色。若遇到不同的色系

　　搭配時，必須儘量避免未乾而接觸，否則會造成兩色接觸邊緣地

　　方的混濁。

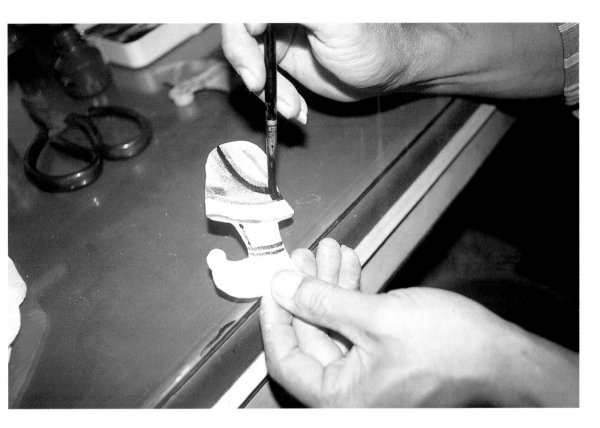

圖 22　　色彩暈染

(3)暈染表現

　　為了襯托出光影和立體的效果，可以藉暈染的著色方式來表現。由於

　　皮革一經上色之後，會馬上被皮革組織吸收而無法洗淡，所以暈染時

　　必先著上淺色，溶劑的水份含量也要比平常多，然後再酌量加上深色，

　　便有深淺均勻與漸層變化的暈染表現。

圖 23　紵麻繩

（4）重修補色

當顏色誤填或暈開過度時，有必要修正或重塗，但是皮革組織吸收顏料之後，無法重新清洗再修改，唯一的方式就是以雕刀刮除錯誤的部份，然後再填上正確的顏色。

（5）其他事項

由於冰醋酸是屬於水溶性溶劑，因此容易因手汗觸摸而退色，且在保存上也不長久，這是彩色皮影戲偶的美中不足之處。為了避免前述的問題，有些外地的戲偶會在表層塗上透明漆，俗稱「打蠟法」，但缺點是容易因演出產生摺痕，反而更不便及影響美觀，所以在台灣幾乎較少見。

圖 24　　瓊麻繩

圖 25　　尼龍繩

(六)接　　合：將影偶不同局部身軀接合起來，古代多使用細麻繩連接，其中又
　　　　　　以紵麻繩的堅固性較佳，瓊麻繩則其次，現代則可用尼龍繩來替
　　　　　　代。（圖 23 紵麻繩.圖 24 瓊麻繩.圖 25 尼龍繩）

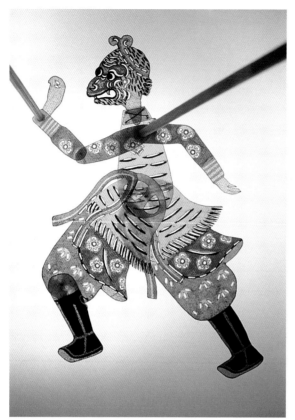

圖 26　　　　孫悟空(參照步驟五、六、七)

　　　　孫悟空，高四十公分，為雙桿操縱之影偶。

　　　　（張榑國製）

圖 27　　　　孫悟空(改良尺寸)

　　　　此為改良後放大尺寸的孫悟空，高五十五公分。

（民國七十二年，張德成製）

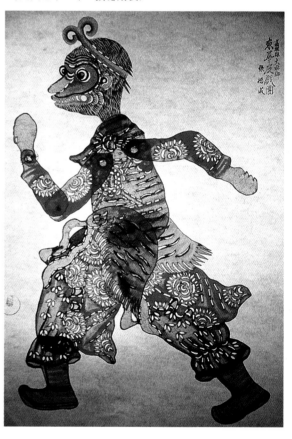

（七）裝　桿：偶身部份為支撐固定桿，手臂的部份則為操縱桿。該件影偶係以

　　　　　　單手操縱雙桿，雙手、雙腿的影偶，其中操縱桿轉動時，雙手會

　　　　　　同時轉動。

人物頭部
基本造型

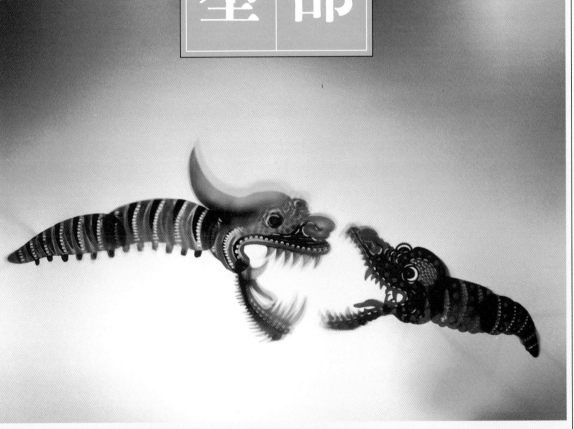

孫悟空變獨角蟲吞食妖精（原形）

（張德成藝師製）

人物頭部基本造型

(一)陽刻偶頭

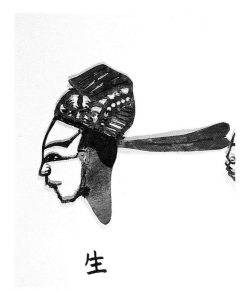

圖 28　　生

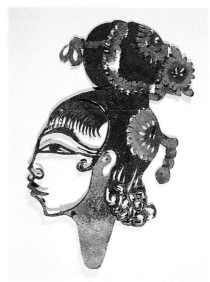

圖 29　　旦

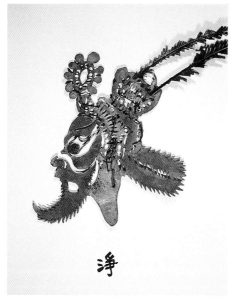

圖 30　　淨（陰刻）

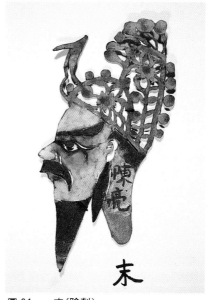

圖 31　　末（陰刻）

陽刻基本造型—

所謂陽刻的技法，是指留下主要紋飾線條，去除空白的部份。

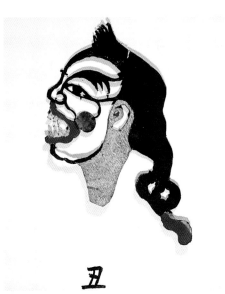

圖 32　丑

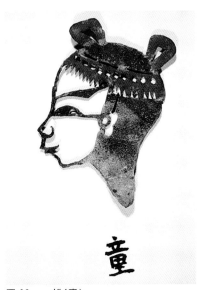

圖 33　雜（童）

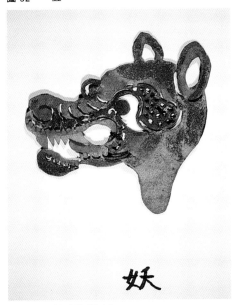

圖 34　雜（妖）（陰刻）

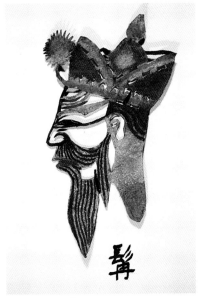

圖 35　雜（髹）

（上述影偶頭長九公分，民國二十年左右，張叫製）

(二)陰刻偶頭

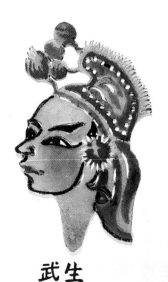

武生

圖36　　武生(留鬢髮)

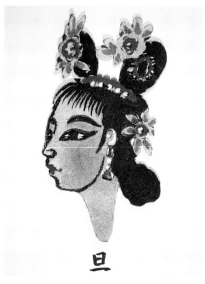

旦

圖37　　旦(留鬢髮)

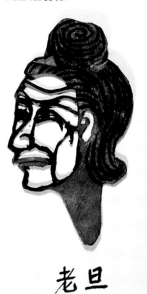

老旦

圖38　　老旦(陽刻)

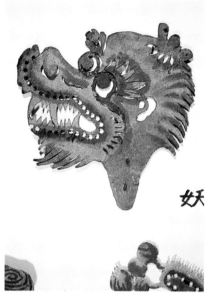

妖

圖39　　妖(雜)

上述影偶頭約長十一公分,由於方由陽刻五分相轉變而來,某些人物的造型仍沿用傳統的陽刻手法,在表演時擺動影偶,讓觀眾產生視線上的錯覺。(民國五十年左右,張德成藝師製)

陰刻改良造型(六分相)—

所謂陰刻的技法,是指刻除主要的線條,留下大部份的區塊,加以上色。

面部表情

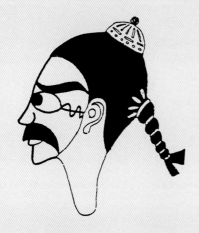

圖 40 臉型：長形臉
容貌：藐視
一毛不拔

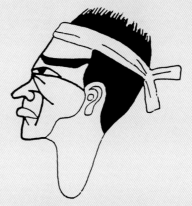

圖 41 臉型：瓶形臉
容貌：一幅苦相
出賣勞力者

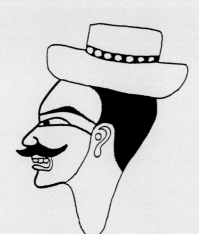

圖 42 容貌：留八字鬍
由妖怪所變
配飾：頭載西部帽

圖 43 臉型：方形臉
容貌：滿臉橫肉
常扮演店老板

圖版：實物比例＝ 1 ： 1.6

面部表情(手繪製作圖稿)　　　圖 40　　　圖 41　　　圖 42　　　圖 43

基本造型變化（和尚頭）

以(一)圖爲構造,再變化成(二)圖,以及(三)圖等造型

(一)

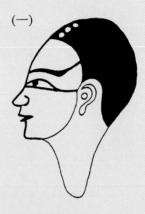

圖 44 青年

(二)

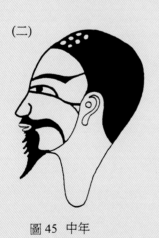

圖 45 中年

(三)

圖 46 粗獷

圖版：實物比例＝1： 6

基本造型變化(手繪製作圖稿)　　圖 44　　　圖 45　　　圖 46

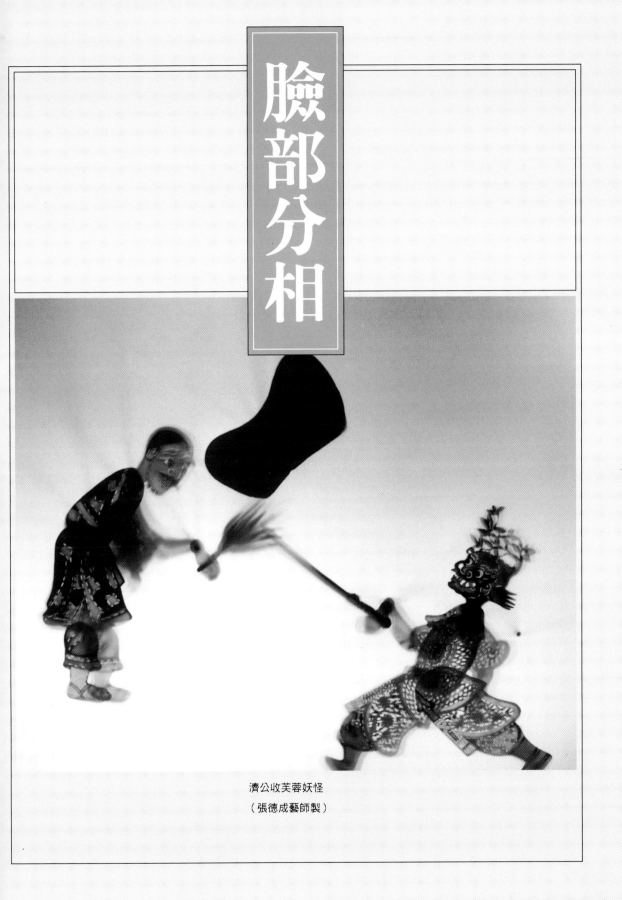

臉部分相

濟公收芙蓉妖怪

（張德成藝師製）

臉部分相

(一)臉部分相構造

　　民國五十年代，是東華皮影戲團席捲全省戲院的鼎盛時期，當時流行一句俗諺說：「諸羅以北，看到天光（天亮），不知皮猴（皮影戲）一目（單眼）」。因此，為了使影偶的臉更生動立體化，將傳統皆為側面（五分相）的臉，由半面慢慢回眸，便有了六分相，七分相、八分相，甚至正面的十分相。所以影偶的身體，包括手、腳部份均為側面（五分相），但臉部是半側面，形成了獨特的美術理論。

傳統頭部比例

圖 47　五分相(陽刻)
　　　　側面(留線條)

臉部分相構造(手繪製作圖稿)　圖 47

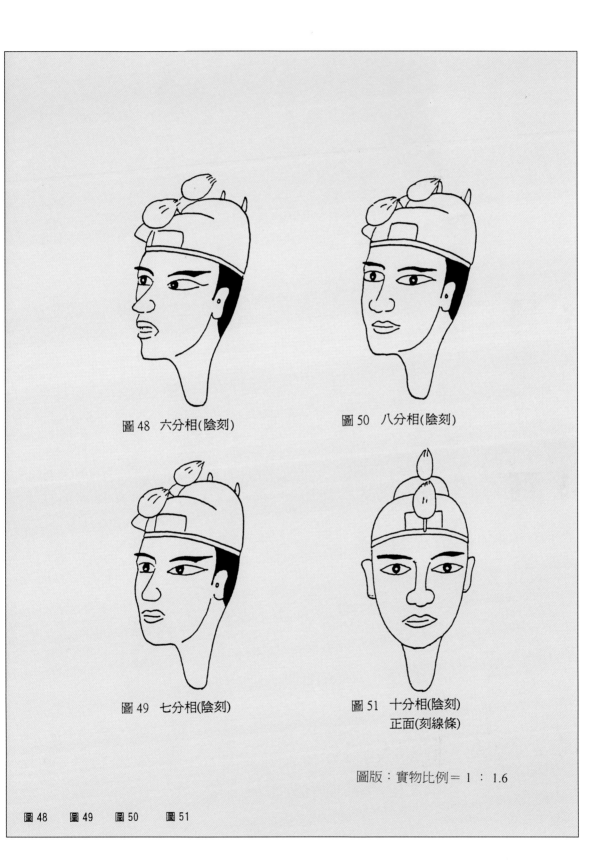

圖 48　六分相(陰刻)

圖 50　八分相(陰刻)

圖 49　七分相(陰刻)

圖 51　十分相(陰刻)
　　　正面(刻線條)

圖版：實物比例＝ 1 ： 1.6

圖 48　　圖 49　　圖 50　　圖 51

51

(二)臉部分相雕刻

　　傳統影偶的臉部造型皆為五分相陽刻，後來張德成藝師，從民國四十年代開始嘗試六分相、七分相，發展至現代的八分相陰刻。

圖 52　濟公(淨)— 五分相陽刻

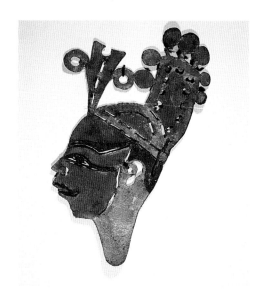

圖 53　　（武生）— 五分相陰刻

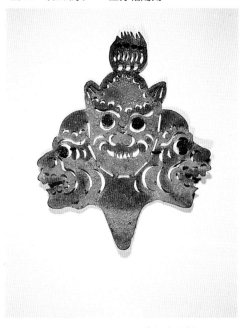

圖 54　　怪(雜)— 五分相陰刻加十分相

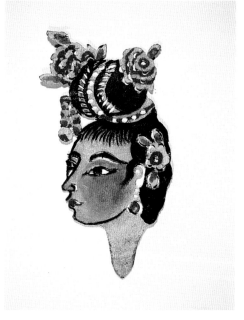

圖 55　　（旦）— 六分相陰刻

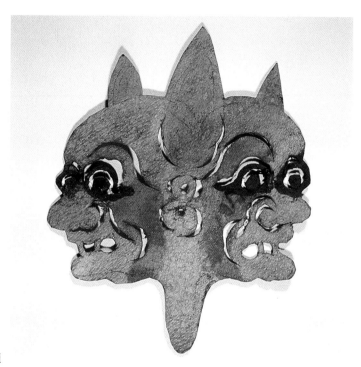

圖 56　　妖（雜）— 六分相陰刻雙頭

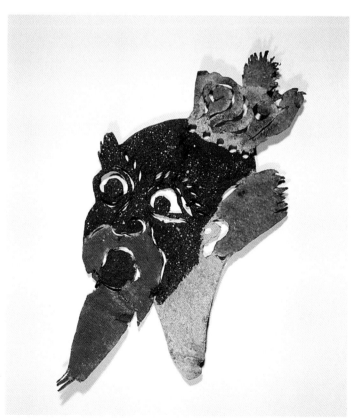

圖 57　　陸壓道長（淨）—八分相陰刻
　　　　（張叫、張德成藝師製）

【編按】

（一）臉部分相之沿革

　　傳統影偶的臉部造型皆為五分相，後來張德成藝師與其父張叫，從民國四十年代開始嘗試六分相與七分相的製作。約六十年代始發展為八分相，所以現在演出的影偶大多為八分相。而十分相的影偶，其實在傳統造型中就已經出現，但多為妖怪的扮相，且較少出現在演出中。

　　在同一場的演出中，影偶皆以一種分相貫穿全場演出，不會有不同分相的影偶出現。若要表現臉部角度之不同，則採用影偶轉身的方式（參見第六章「影偶轉身操縱法」），在影窗上表現左、右兩側之面貌；所以影偶在上色時，兩面都需上色，在影窗上才能表現出影偶色彩之效果。

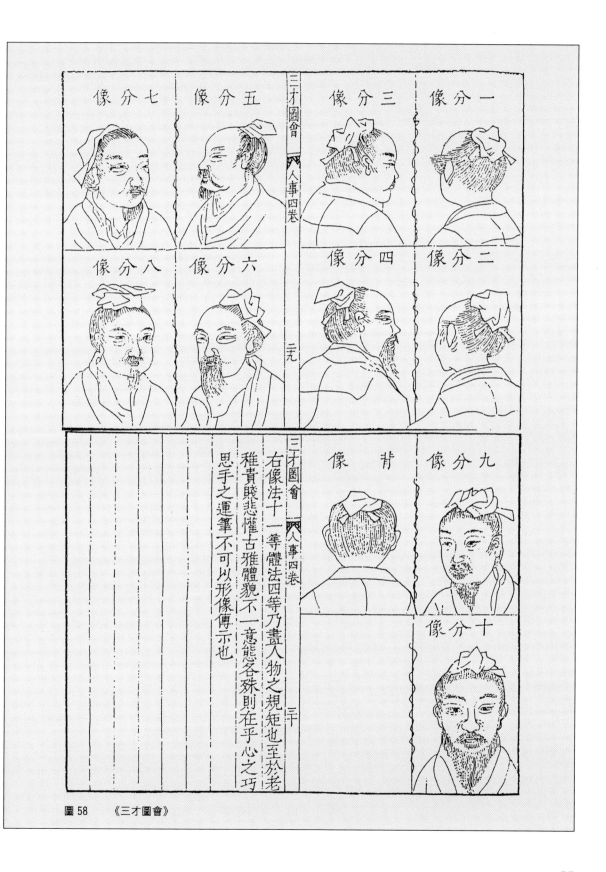

圖 58　《三才圖會》

（二）分相解析

　　所謂的「分相」（又作分像）指的是中國肖像畫中所使用的面容描繪角度而言，正面描繪稱為「十分像」，側面描繪稱為「五分像」，而介於其間的半側面描繪又有「一、二、三……九分像」之分，根據王圻《三才圖會》（如圖58），隨著描繪角度的差異，可依序區分為十一種。

　　而其中正側面的「五分像」，是最容易表現面部立體感的製作方式，特別是在表現剪影輪廓時，所以本書介紹的皮影戲之「分像」，即是由「五分像」開始，陸續有六至十分的發展。

　　值得注意的是，雖然中國早在漢畫像中就已經可以看到各種「分像」的畫法，但是，這個名詞和分像的方法，一直到明代才出現。從現存的中國肖像畫及典籍的記載中可知，早在戰國時期的「非衣」帛畫中，所出現的人物肖像面容畫法，都是採取了「五分像」的形式，隨著時代的推進，才漸漸的有了其他種種的畫法，而所謂「正面」取角的「十分像」畫法，惟其受限於需要較高的描繪（寫生）技巧，一直未在明代中期以前普及，雖早在北宋·郭若虛《圖畫見聞誌》中已有記載肖像「正面」畫法，但是這種肖像描繪方式時至明代末年才廣為人們所接受，成為當代的肖像繪畫潮流。

影偶轉身
操縱法

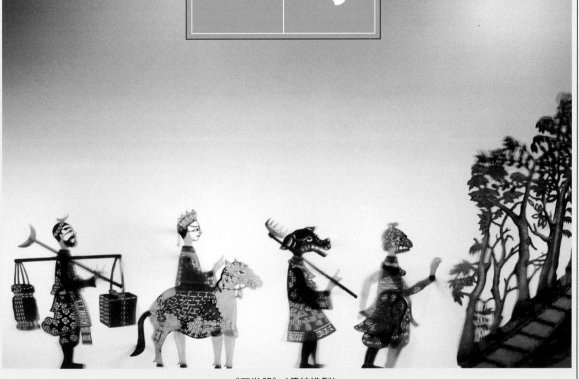

《西遊記》（傳統造型）
（張槫國製）

影偶轉身操縱法

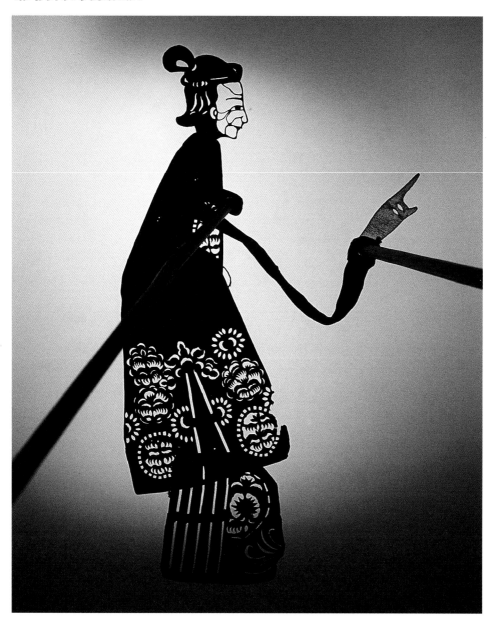

圖 59　　老旦

基本色彩為黑、紅、綠，以單手臂操作雙桿，衣袖以黑布縫合代替，

易於轉身操作，支撐桿穿口固定在一塊長三角形的牛皮上。

（約百年前 張狀所製）

【編註】

　張德成藝師之高祖父。

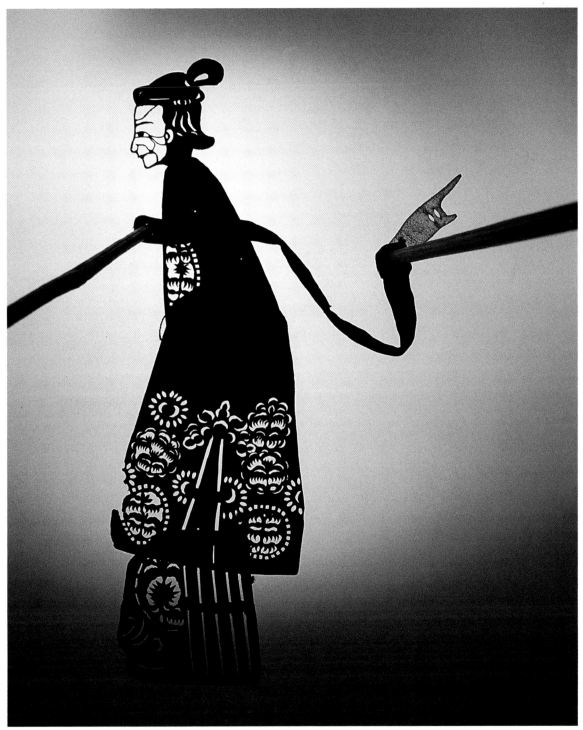

圖 60 　　老旦轉身

支撐桿固定於長三角形的牛皮，由於其尖端不與偶身直連固定，僅用
線和偶身接連，所以當翻動支撐桿時，也一併可將整個影偶轉身。

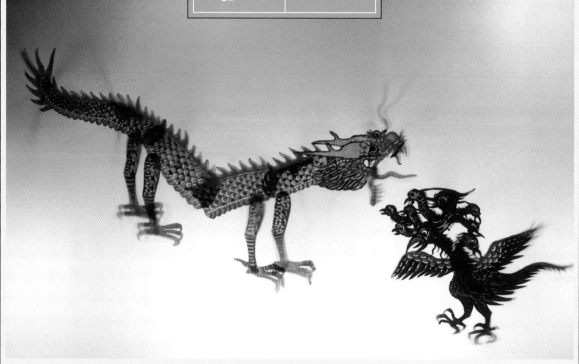

《濟公傳》— 飛龍鬥九頭喚靈鳥

（張德成藝師製）

舊影偶與新影偶比較

　　傳統影窗長約一百五十公分，高約一百公分，影窗糊以油紙或繪圖紙，燈光投影來源是利用電石燈、煤油燈，所以在燈光不足之限制下，影偶多小巧而精緻，多以黑色線條來凸顯人物的性格、表情和特徵；但是現代的皮影戲演出，為了顧及觀眾遠距離的欣賞，故將影窗加大，大多長約二百一十公分，高約一百五十公分，而且採用現代塑膠布幕，燈光來源也加強，是使用二百五十瓦特的燈泡六到八盞來照射，所以影偶尺寸可以放大，大多約六十公分，影偶色彩的透明度也加強，由原來的紅、綠、黑三種顏色，增加多種色系的變化，往往在同一平面上呈現許多不同透視焦點的組合，反而巧妙的轉化了局限二度空間的平面藝術，達到演出時的特殊效果。

【編按】

　　關於東華皮影戲團新、舊影偶的沿革，可分外緣及內緣兩方面因素來說明：

　　在外緣因素方面，主因是為了配合日本推行皇民化運動。加大後的影窗及影偶，可於演出時增加觀眾人數，有利於利用戲劇進行政策宣導。另外東華皮影戲團從外台轉向內台演出，這亦為影偶變革的重要外緣因素之一。

　　在內緣因素方面，張家皮影戲之淵源歷經五代，不同的刻偶人自然有色彩與手法上的改變。張德成藝師又尤其有創意，能掌握觀眾喜好與社會脈動，所以在影偶的創作上，豐富而多變，不論是影偶角色或影偶設計的藝術表現，都更能配合劇情表現出戲劇張力。此外，加大的影偶因為便於展現多種色彩，所以新影偶的色彩也相對應的多姿多彩起來。

(一)元　帥

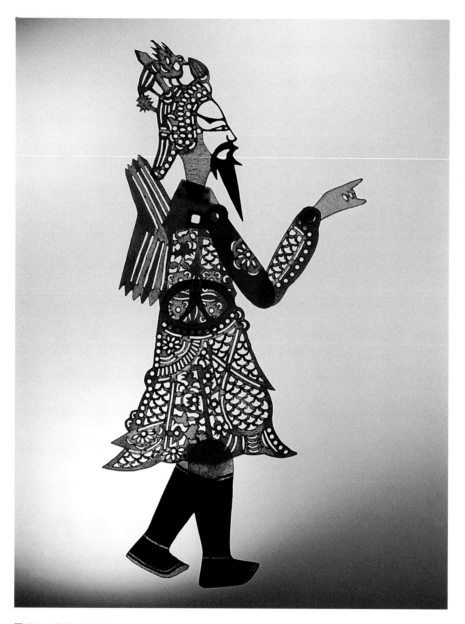

圖 61　元帥（中年）

傳統造型，臉部為側面陽刻五分相，高三十五公分，戴帥盔，留鬢口鬚，
身著魚鱗紋甲冑，背掛帥旗。單手臂，單下擺，雙小腿，唯不容易控制
前後走動。（民國七十九年，張榑國仿先祖張川製）

【編註】
　張川為張德成藝師之祖父。

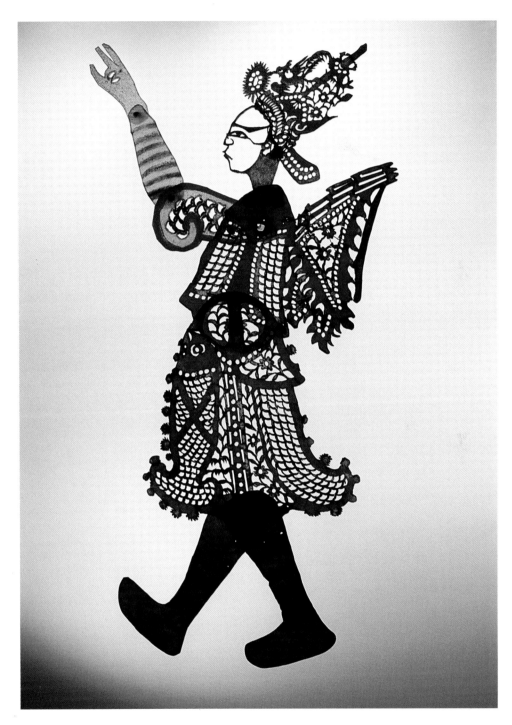

圖 62　元帥（青年）

偶身比傳統造型增高為四十公分外，帥旗則刻以纏花葉紋增加美觀，

鎧甲主要以魚鱗紋甲片前後連屬。

（民國三十年代，張叫製）

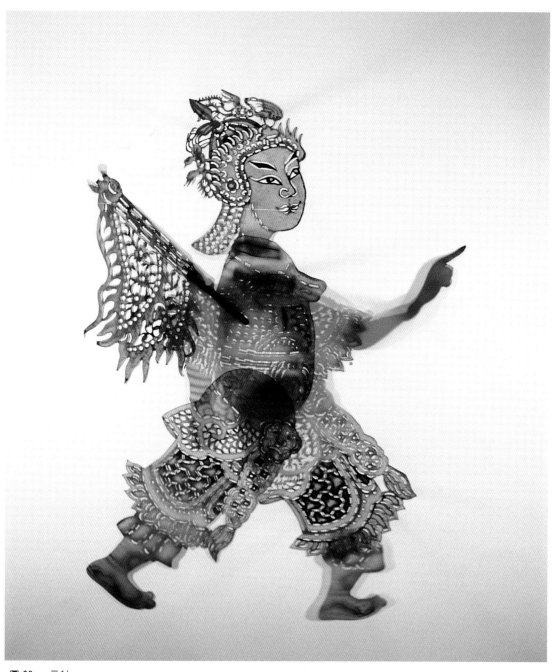

圖 63　元帥

偶高六十公分，臉部為陰刻八分相，雙手臂，身穿人字紋甲冑，腰帶呈幾何紋圖形，帥旗為陰刻雲紋，為可夾可拆之活動式的設計。胸前有金屬圓護的光明鎧甲，補檔用龜背紋甲片。雙腿易利於前後擺動，較前兩個元帥造型更為靈活，此多樣化之造型顯現出逼真傳神之效果。
（民國七十年張德成藝師製）

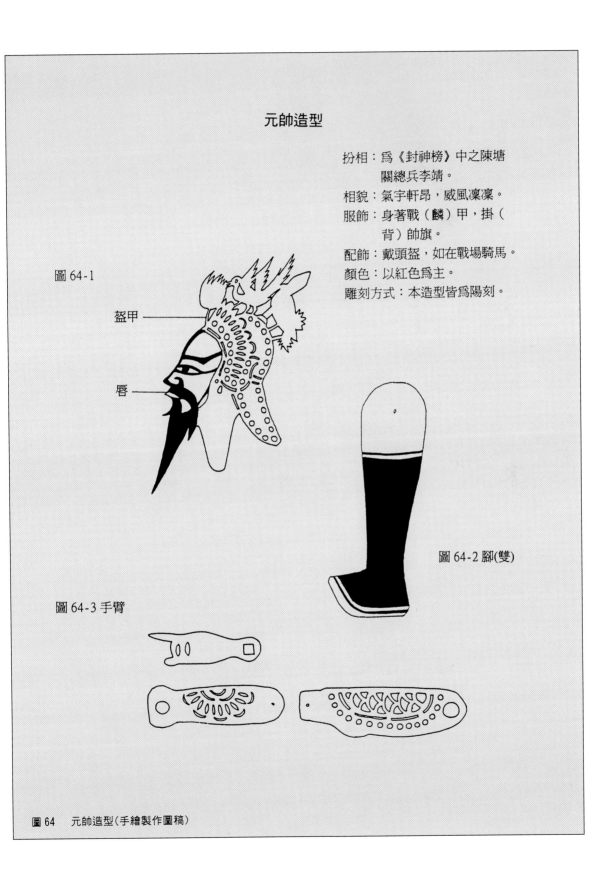

元帥造型

扮相：爲《封神榜》中之陳塘
　　　關總兵李靖。
相貌：氣宇軒昂，威風凜凜。
服飾：身著戰（鱗）甲，掛（
　　　背）帥旗。
配飾：戴頭盔，如在戰場騎馬。
顏色：以紅色爲主。
雕刻方式：本造型皆爲陽刻。

圖 64-1

盔甲

唇

圖 64-2 腳(雙)

圖 64-3 手臂

圖 64　元帥造型（手繪製作圖稿）

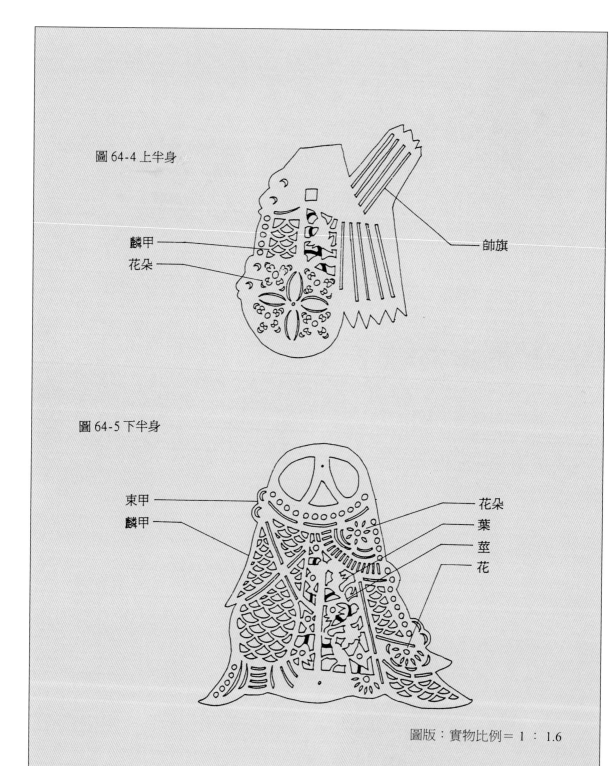

圖 64-4 上半身

麟甲

花朵

帥旗

圖 64-5 下半身

束甲

麟甲

花朵

葉

莖

花

圖版：實物比例＝ 1 ： 1.6

（二）玄天上帝

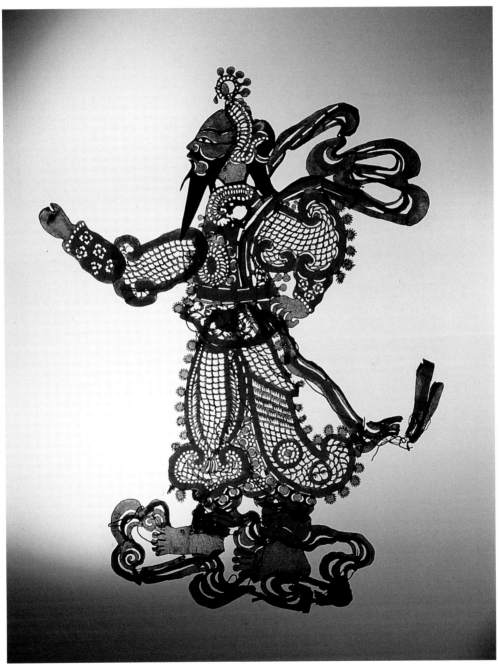

圖 65　玄天上帝（**舊**）

臉部五分相陽刻，偶高三十五公分，額前戴額子盔頭，正中央有大絨球及一面牌鏡，整件影偶均刻飾魚
鱗紋。（民國三十年代，張叫製）

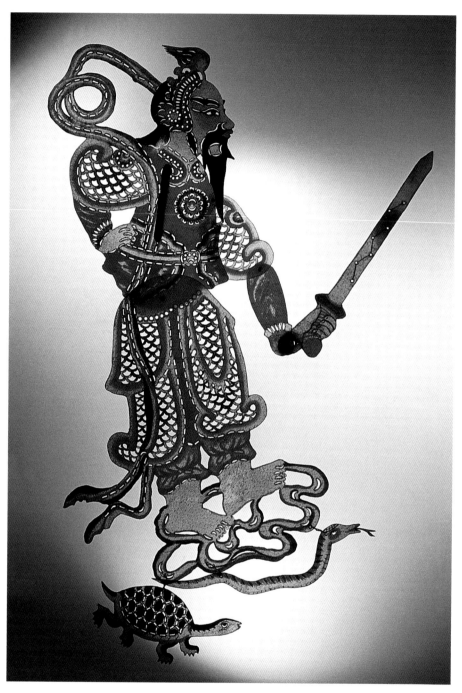

圖 66　玄天上帝(新)

偶高六十五公分,手持七星寶劍,身著緄天綾,踏騎分別為龜、蛇,造型較為雄壯威武、氣勢凌人。

(民國八十五年,張義國仿其父張德成藝師製)

【編註】

張義國為張德成藝師之次子。

(三)哪　吒

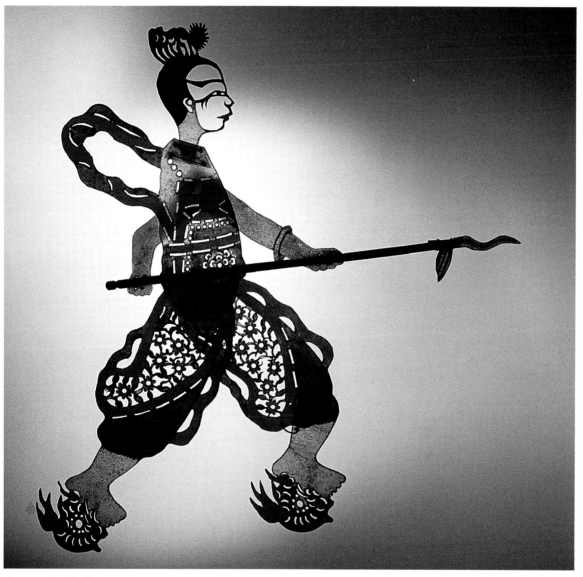

圖 67　哪吒造型一

此影偶爲舊的造型，臉部爲五分相陽刻，高三十五公分，雙手臂持鎗，

單桿操縱，胸腹間只掛束肚兜，褲擋各用纏花葉紋飾代表鎧甲。

（張榑國仿先祖張川所製）

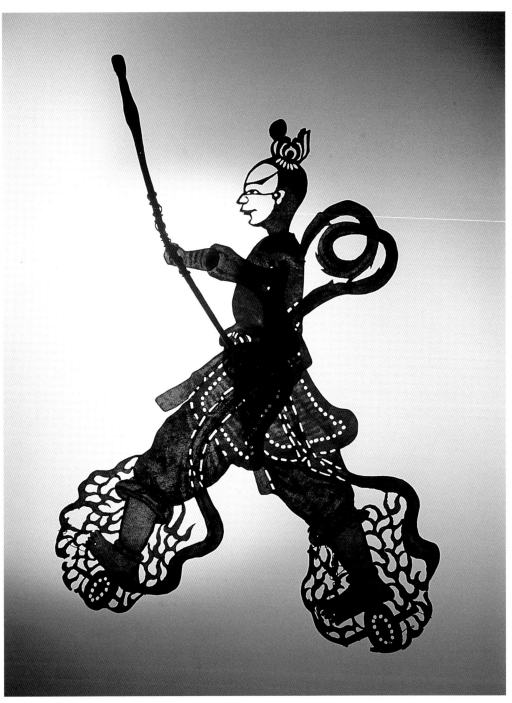

圖 68 哪吒造型二

偶高四十公分，臉部為五分相陽刻。雙腳踏火花盛燃的風火輪。

（民國四十年代，張德成藝師製）

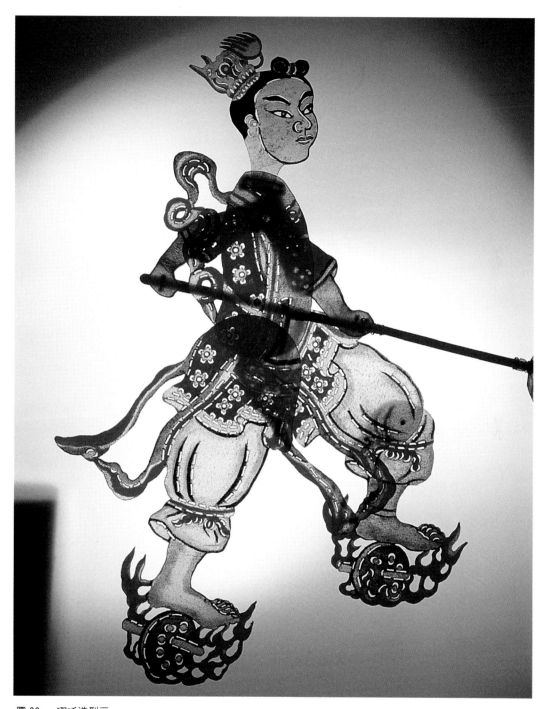

圖 69　哪吒造型三

高六十公分，臉部為八分相陰刻。身穿陰刻的梅花紋飾褶衣，下著跨

服，束腰，掛束肚兜，並以絲帶在跨管膝蓋處繫紮以利行動。

（民國八十五年，張義國仿其父張德成藝師製）

哪吒造型

相貌：眉清目秀，氣宇軒昂。
服飾：身繞七尺緄天綾，著
　　　圍兜。
配飾：右手套金鐲，腳踏火
　　　輪車，手提火尖鎗。
顏色：色彩鮮艷。
操縱方式：本影偶以一支竹
　　　棒操作，動作靈活。

圖 70-1

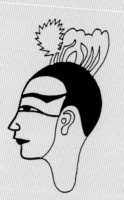

圖 70-2 上半身

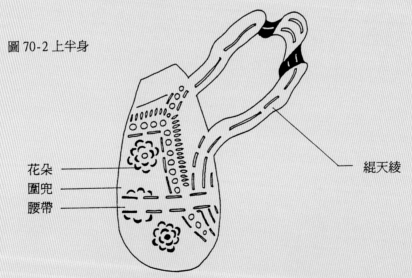

花朵

圍兜

腰帶

緄天綾

圖 70　哪吒造型（手繪製作圖稿）

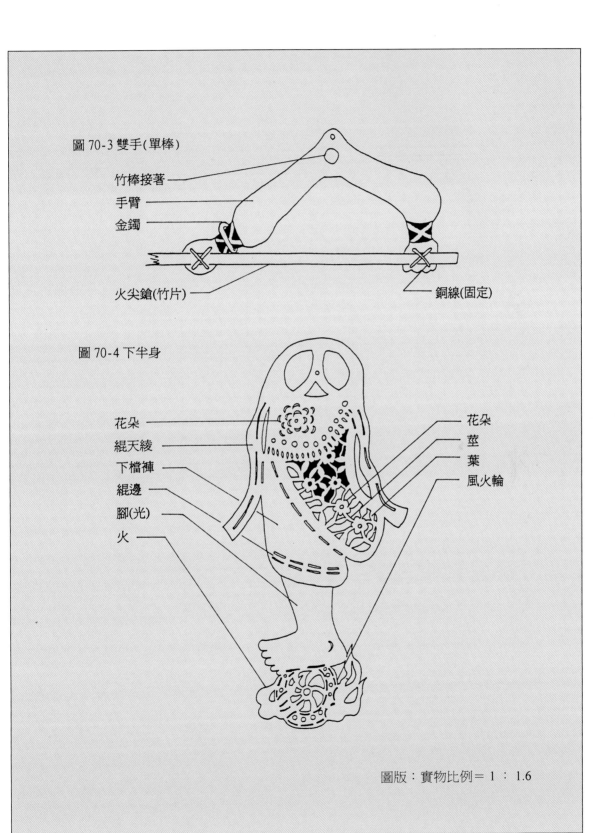

圖 70-3 雙手(單棒)

竹棒接著

手臂

金鐲

火尖鎗(竹片)

銅線(固定)

圖 70-4 下半身

花朵

緄天綾

下檔褲

緄邊

腳(光)

火

花朵

莖

葉

風火輪

圖版：實物比例＝1：1.6

(四)轎　夫（舊、新兩種造型之不同）

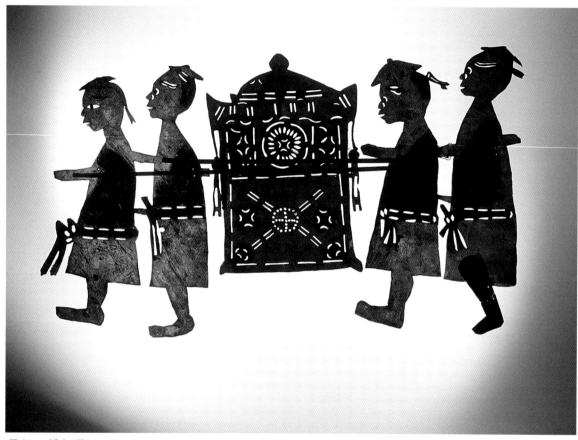

圖 71　轎夫（舊）

古劇本《濟公傳》之「高富娶妻」劇中使用。正五分相陰刻法，影
偶高二十七公分，全長共四十七公分，轎子採用紅、綠雙色，爲單
面的五分相；轎夫則只上黑色，單手臂、單腿，造型簡潔有力。
（清，張狀製）

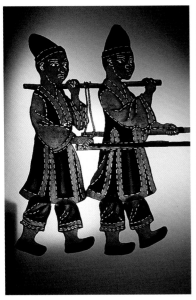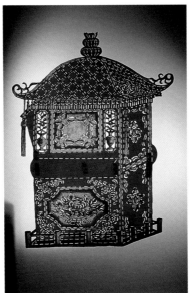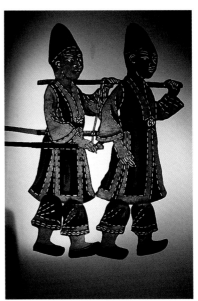

圖72　轎夫（新）

八分相陰刻，影偶高六十公分，轎夫均穿坎肩的背心，頭戴便帽，
穿履鞋，轎子並蓋上紅色的繡花絨緞，雕工及造型極爲講究。張德
成藝師於民國五十五年左右，爲國片電影《天之嬌女》片頭雕作。

（五）船　伕（舊、新兩種造型之不同）

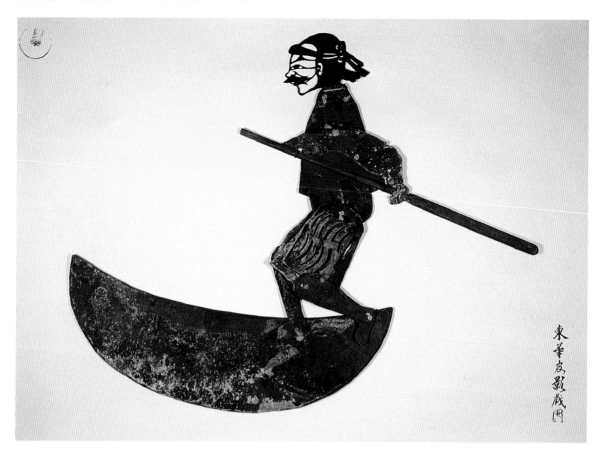

圖 73　　船伕（舊）

古劇本《桃花過渡》劇中的人物，五分相陽刻，留八字鬍，額頭繫巾，穿燈籠褲。影偶高三十公分，船
長二十七公分。（清，張狀製）

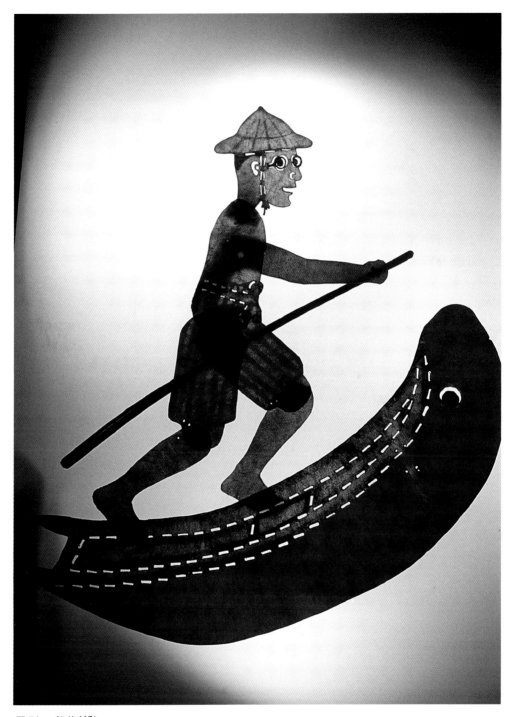

圖 74　船伕（新）

六分相陰刻，影偶頭戴斗笠，戴黑框眼鏡，一副滑稽小丑狀。划槳時，船夫上身往前傾，雙膝彎曲，配
合製作逼真的舢舨，可達到演出的效果。偶高四十公分，船長四十五公分。

（民國四十五年，張德成藝師 製）

（六）老公山羊

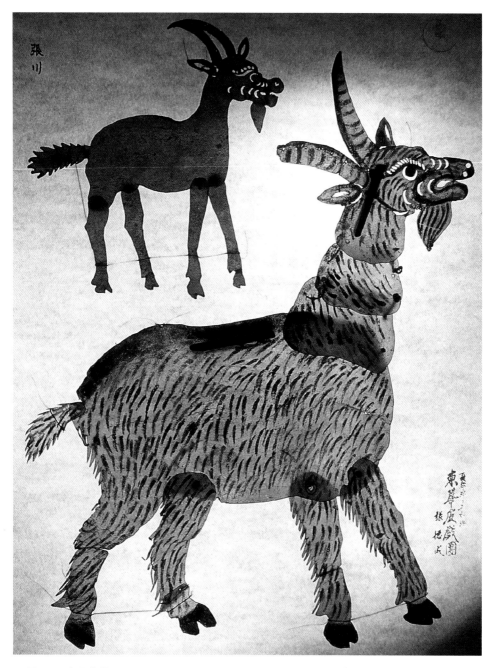

圖 75　老公山羊

舊　一上圖山羊高二十公分，未著色，只有腿部可以活動。（清，張旺製）

新　一下圖山羊的頸部與腿部關節均能活動。影偶不但體形增大，且其身
　　上有羊毛著繪，以求造型逼真。（民國四十五年，張叫製）

「生」造型

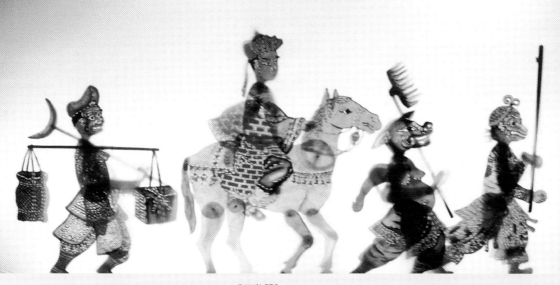

《西遊記》

（張德成藝師製）

「生」造型

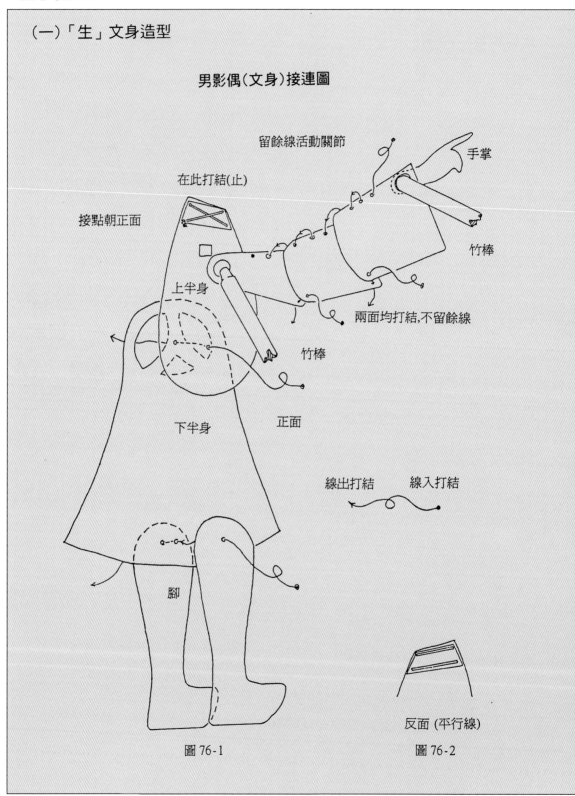

（一）「生」文身造型

男影偶（文身）接連圖

留餘線活動關節

手掌

在此打結(止)

接點朝正面

竹棒

兩面均打結,不留餘線

上半身

竹棒

下半身

正面

線出打結　　線入打結

腳

反面 (平行線)

圖 76-1　　　　　　　　圖 76-2

圖 76-3 完成圖

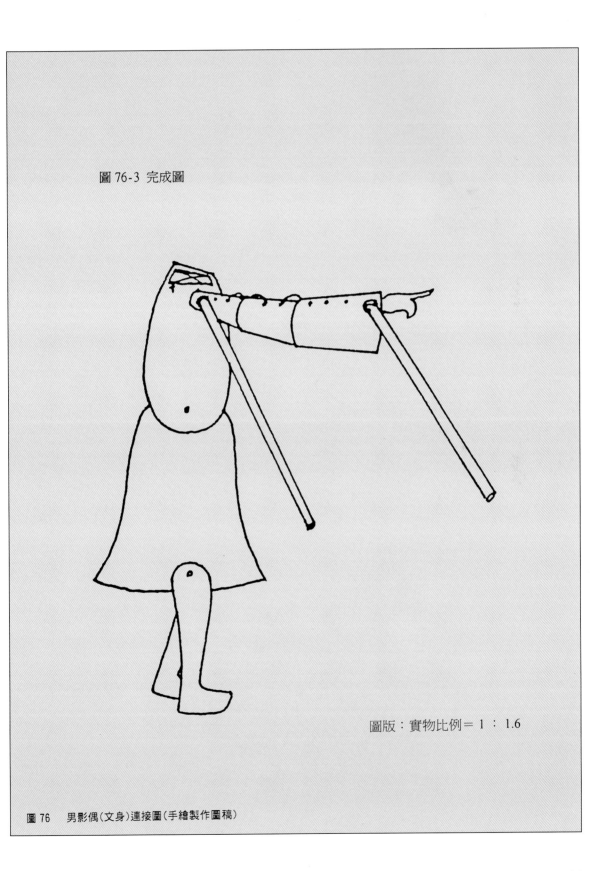

圖版：實物比例＝ 1 ： 1.6

圖 76　男影偶（文身）連接圖（手繪製作圖稿）

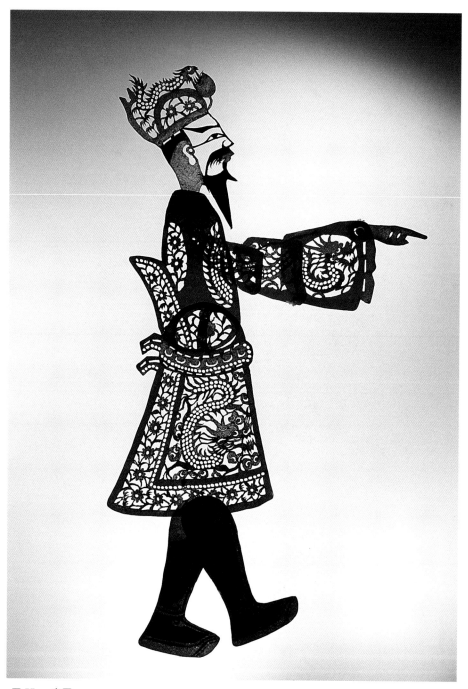

圖 77　帝王

《薛仁貴征東》劇中扮演「唐太宗」角色，爲生之扮相。高三十五
公分，頭上戴綴飾的大絨球，後有兩根朝天翅的九龍冠便帽；身穿
刻有團龍、雲紋及牡丹花紋的便服，龍紋雕刻生動細膩，腰束鸞帶
。（民國三十年張叫製）

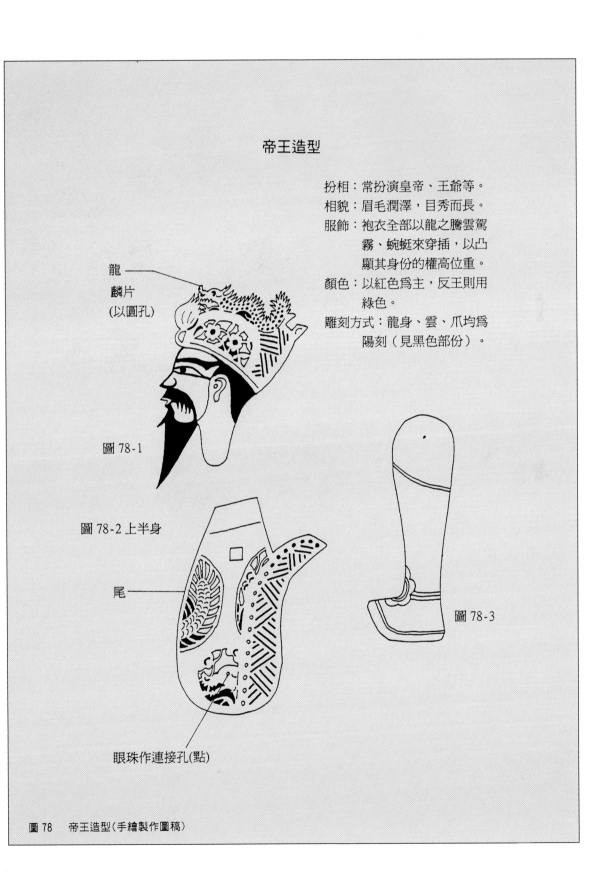

帝王造型

扮相：常扮演皇帝、王爺等。

相貌：眉毛潤澤，目秀而長。

服飾：袍衣全部以龍之騰雲駕
　　　霧、蜿蜒來穿插，以凸
　　　顯其身份的權高位重。

顏色：以紅色爲主，反王則用
　　　綠色。

雕刻方式：龍身、雲、爪均爲
　　　陽刻（見黑色部份）。

龍

麟片
（以圓孔）

圖 78-1

圖 78-2 上半身

尾

圖 78-3

眼珠作連接孔(點)

圖 78　　帝王造型（手繪製作圖稿）

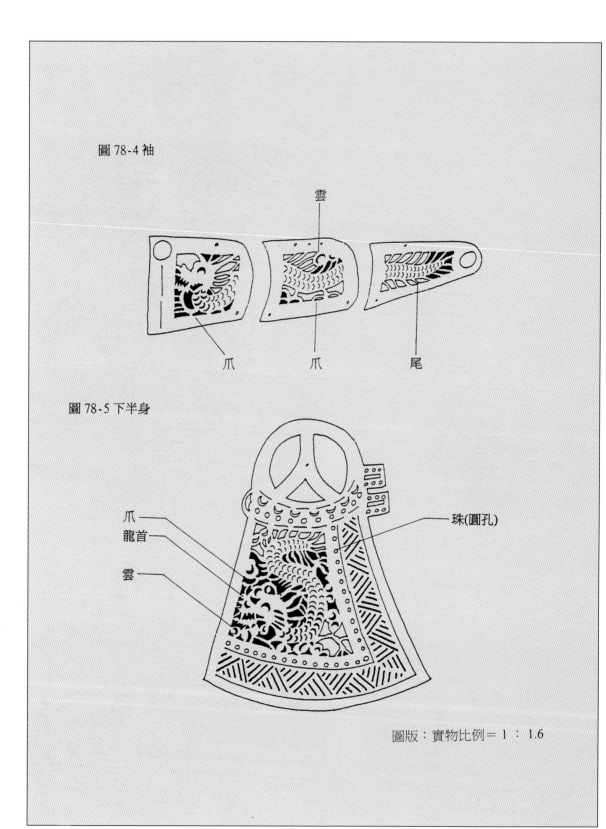

圖 78-4 袖

雲

爪　　　爪　　　尾

圖 78-5 下半身

爪
龍首
雲

珠(圓孔)

圖版：實物比例＝ 1 ： 1.6

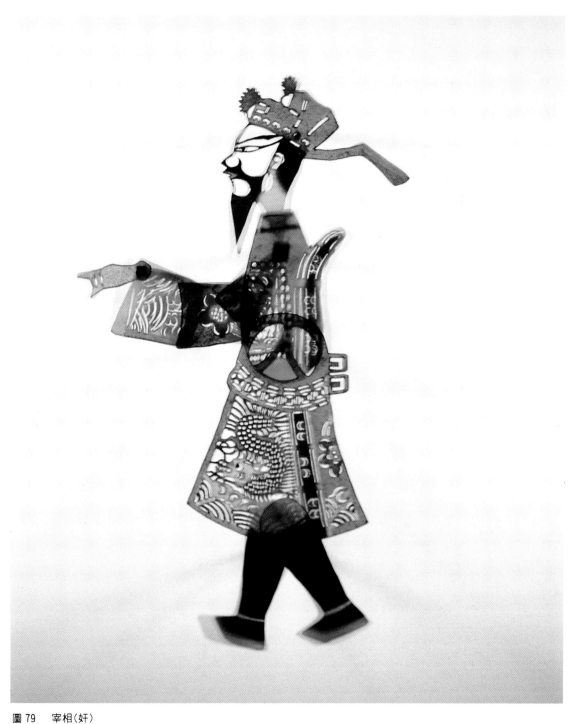

圖 79　宰相（奸）

《封神榜》劇中，扮演宰相聞仲（聞太師）一角，爲生之扮相。頭戴

相雕，衣袖及袍服皆刻有波浪紋，束腰帶，爲了顯示其身份地位，

故在腰帶上刻以龍形之圖案。（民國七十九年，張榑國製）

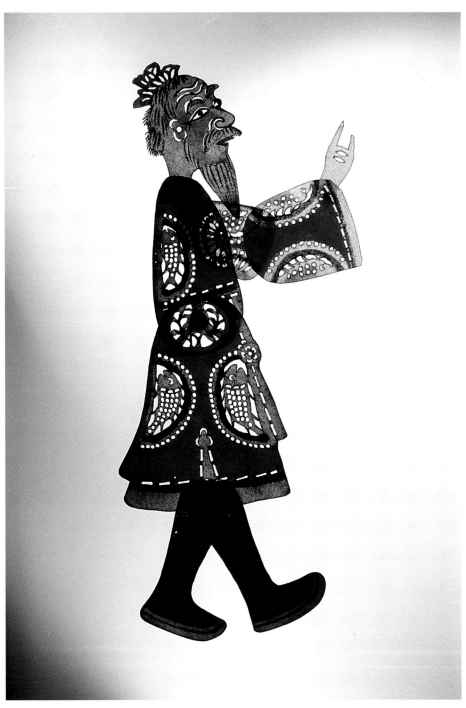

圖 80　南極仙翁

古代神話人物，為天庭職等群仙的南極仙翁，八仙之一，坐騎白鶴，為

六分相陰刻，頭戴道冠，身穿魚形鏤空紋之道袍，為改良放大尺寸之造

型。（民國五十年代，張德成藝師製）

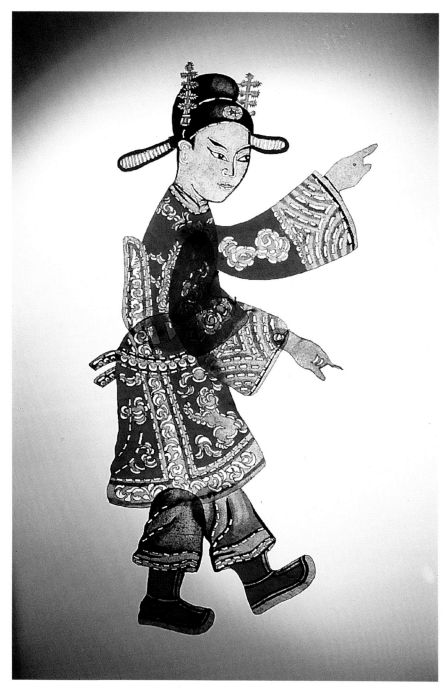

圖81　新科狀元（見前述舊影偶造型）

《天之嬌女》一劇中，扮演「新科狀元」一角。扮仙用，與旦同上場，言：「今
年新到鳳凰池，一舉成名天下知。少年登科早，皇都得意回。」偶高五十五公
分，為改良放大尺寸之造型；上袍為陰刻雙龍戲球紋，下袍為陰刻獅子戲球紋。
（民國五十五年左右，張德成藝師為國片電影《天之嬌女》片頭所雕作。）

狀元造型

扮相：年輕有為，金榜題名，經常扮
　　　演新郎角色（拜堂用）。
服飾：喜氣洋溢，服飾多以花鳥搭配。
顏色：以紅色為主，搭配黃色線條。
雕刻方式：陽刻，雕刻精緻。

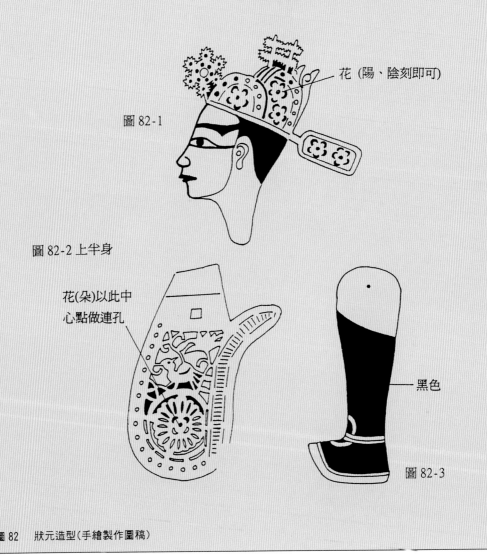

圖 82-1

花 (陽、陰刻即可)

圖 82-2 上半身

花(朵)以此中
心點做連孔

黑色

圖 82-3

圖 82　狀元造型（手繪製作圖稿）

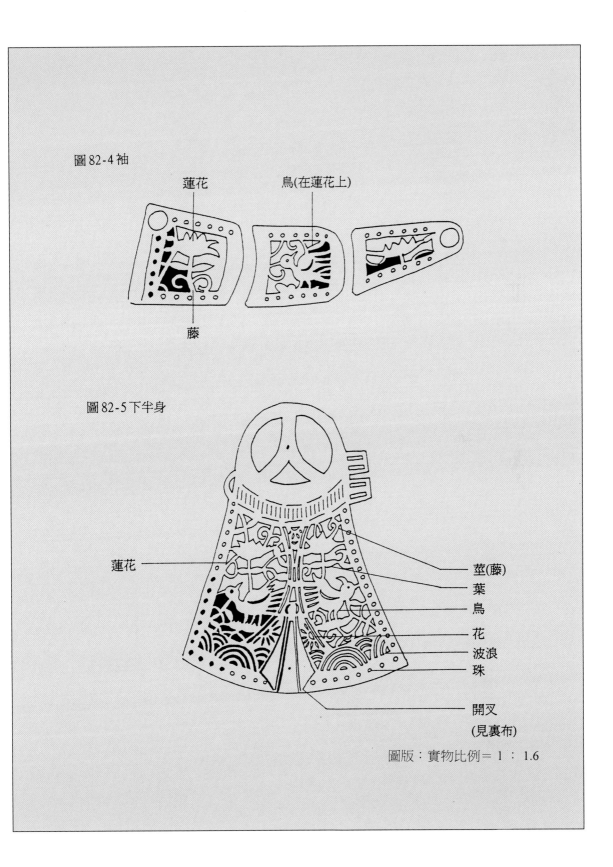

圖82-4 袖

蓮花　　　　　鳥(在蓮花上)

藤

圖82-5 下半身

蓮花

莖(藤)
葉
鳥
花
波浪
珠

開叉
(見裏布)

圖版：實物比例＝１：1.6

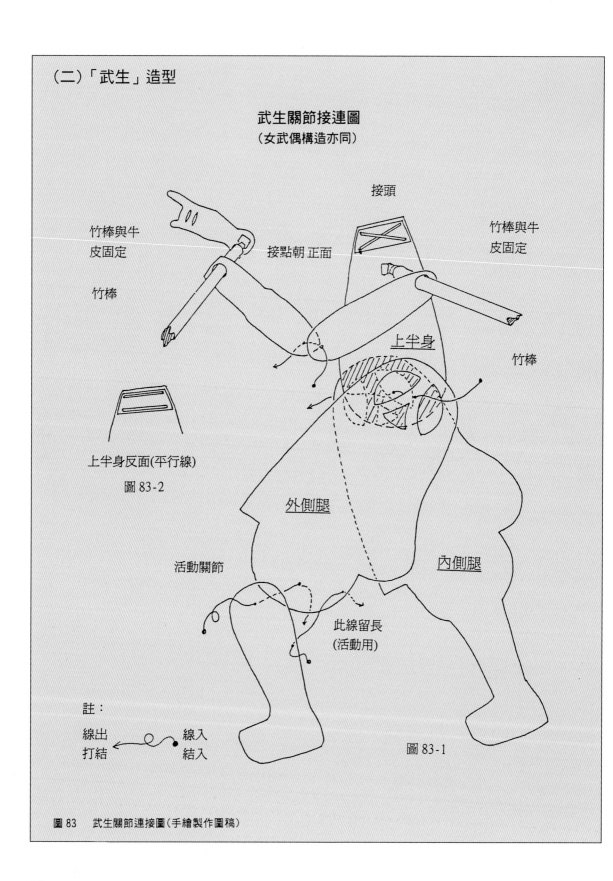

（二）「武生」造型

武生關節接連圖
（女武偶構造亦同）

接頭

竹棒與牛
皮固定

接點朝 正面

竹棒與牛
皮固定

竹棒

上半身

竹棒

上半身反面(平行線)

圖 83-2

外側腿

內側腿

活動關節

此線留長
(活動用)

註：

線出
打結

線入
結入

圖 83-1

圖83 武生關節連接圖（手繪製作圖稿）

圖 83-3 完成圖

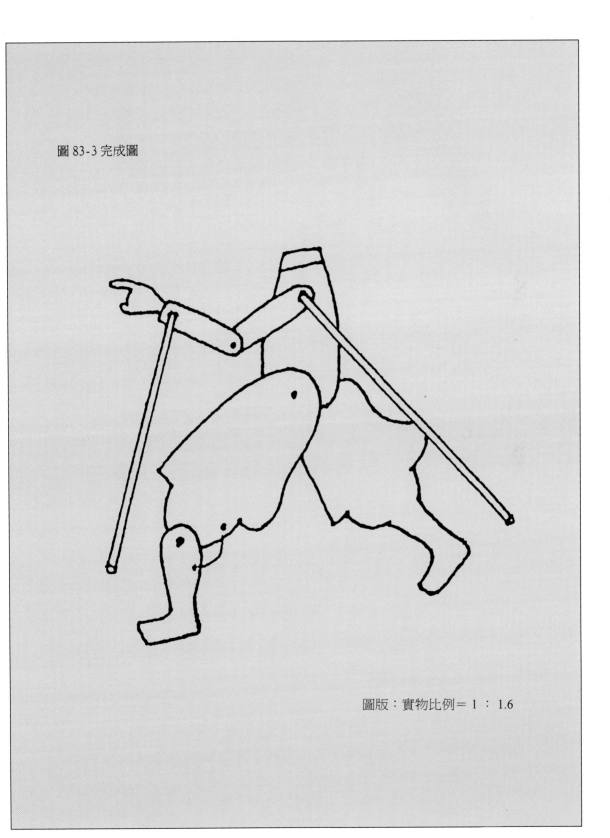

圖版：實物比例＝ 1 ： 1.6

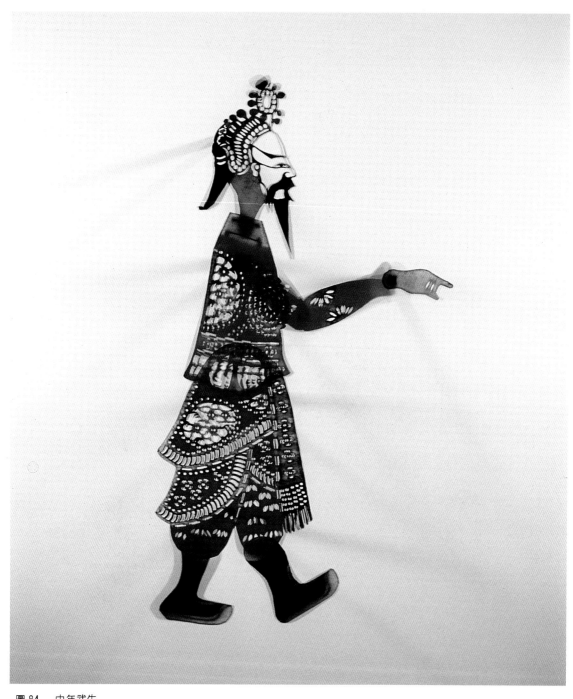

圖 84　中年武生

《南遊記》之『哪吒卦帥捉華光』劇中人物「八驃將」，中年武生
扮相。高三十五公分，傳統造型，單手臂，雙桿操作。留開口鬍，
上端單側腿（五分相），再延伸爲雙腳叉開。

（民國八十五年，張榑國仿先祖張川製）

武生(太子)造型

扮相：血性男兒，壯志凌雲；常
　　　扮演武藝高強的官家公子。
　　　如額頭再加一目（眼睛），
　　　可扮演「三眼」楊戩。
服飾：講究挺直。
偶身：外側腿及外側手臂爲活動關節。
顏色：以紅色配黃色線條爲主。

圖 85-1

圖 85-3 外側手臂　　　圖 85-4 內側手臂(固定)

圖 85-2 上半身

領結(帶)

花(陽刻)

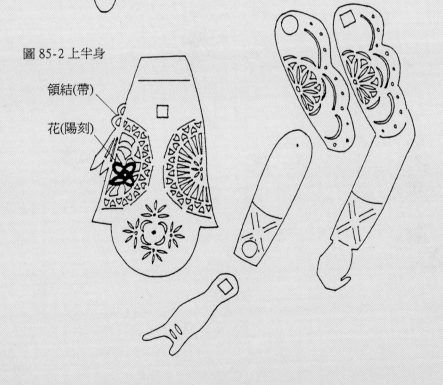

圖 85　武生(太子)造型(手繪製作圖稿)

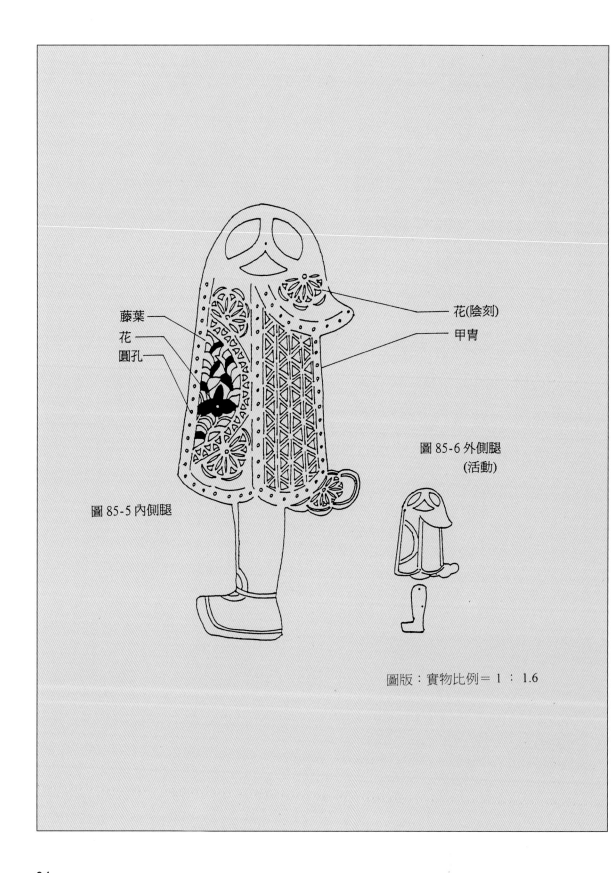

藤葉

花

圓孔

花(陰刻)

甲冑

圖 85-6 外側腿
(活動)

圖 85-5 內側腿

圖版：實物比例＝ 1 ： 1.6

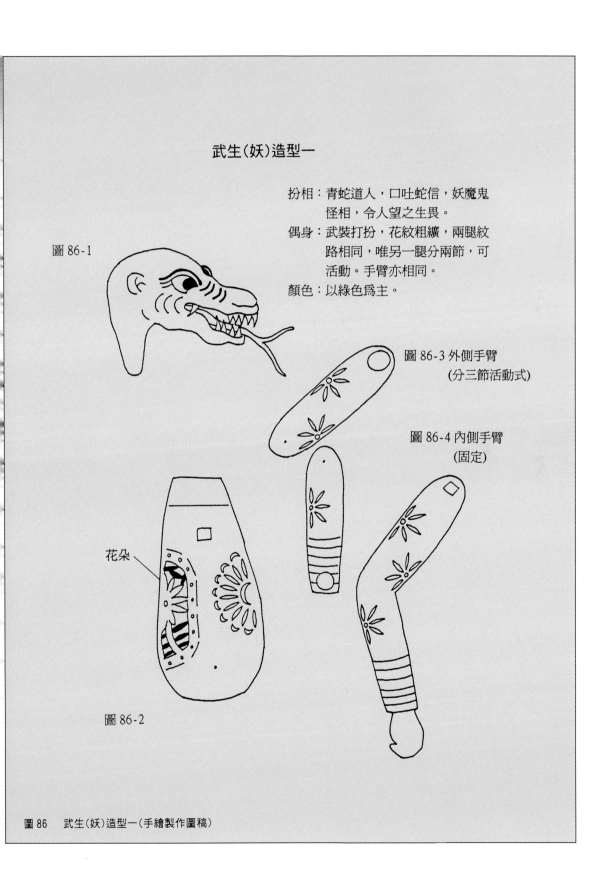

武生(妖)造型一

扮相：青蛇道人，口吐蛇信，妖魔鬼
　　　怪相，令人望之生畏。
偶身：武裝打扮，花紋粗獷，兩腿紋
　　　路相同，唯另一腿分兩節，可
　　　活動。手臂亦相同。
顏色：以綠色爲主。

圖86-1

圖86-3 外側手臂
　　　(分三節活動式)

圖86-4 內側手臂
　　　(固定)

花朵

圖86-2

圖86　武生(妖)造型一(手繪製作圖稿)

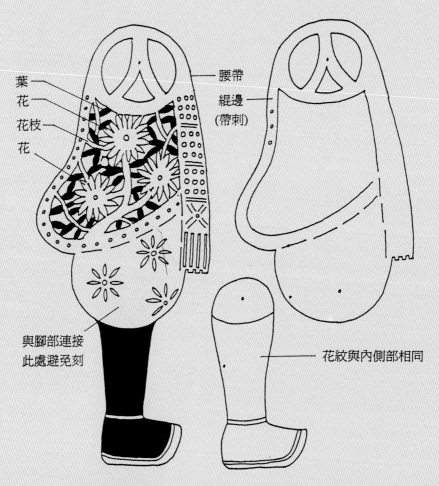

圖 86-5 內側腿

圖 86-6 外側腿

葉
花
花枝
花

腰帶

緄邊
(帶刺)

與腳部連接
此處避免刻

花紋與內側部相同

圖版：實物比例＝１：１.6

武生(妖)造型二

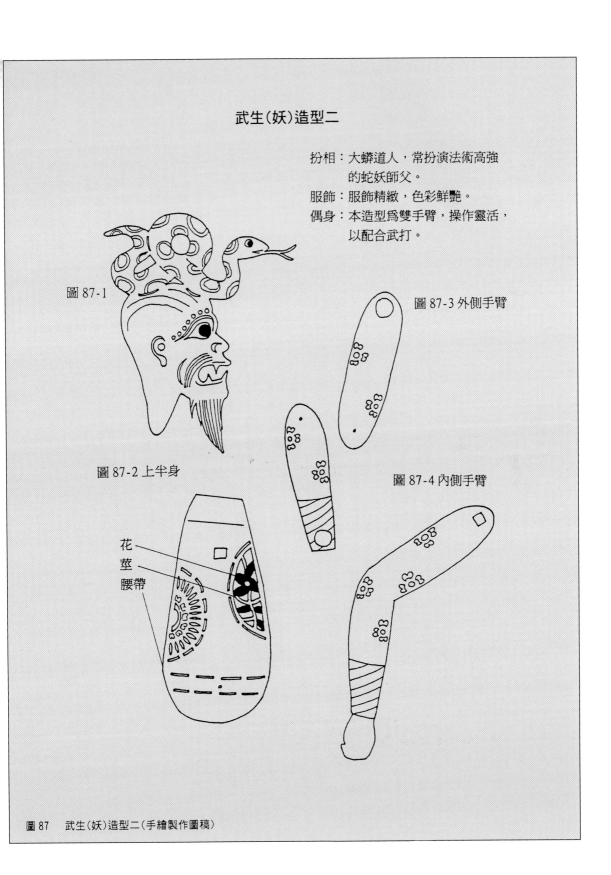

扮相：大蟒道人，常扮演法術高強
　　　的蛇妖師父。
服飾：服飾精緻，色彩鮮艷。
偶身：本造型為雙手臂，操作靈活，
　　　以配合武打。

圖 87-1

圖 87-3 外側手臂

圖 87-2 上半身

圖 87-4 內側手臂

花
莖
腰帶

圖87　武生(妖)造型二(手繪製作圖稿)

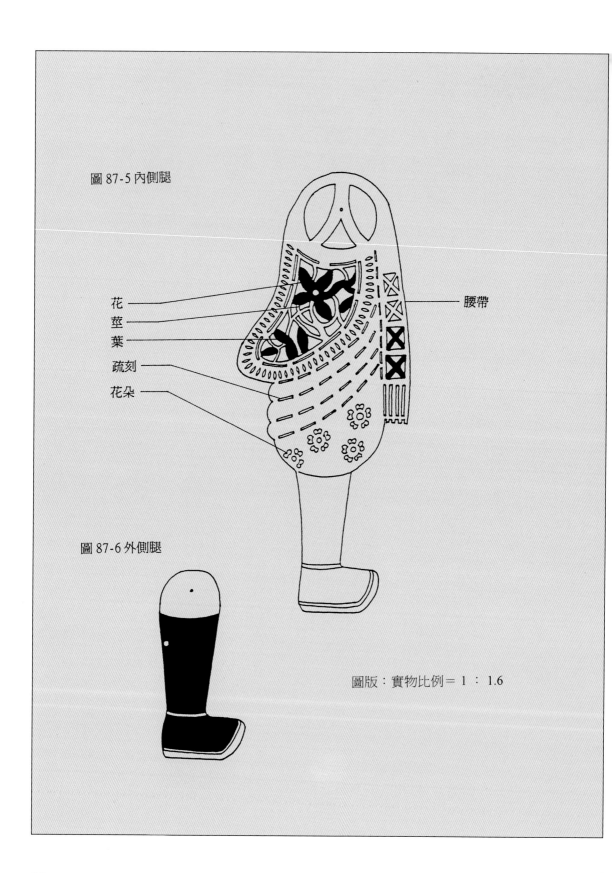

圖 87-5 內側腿

花
莖
葉
疏刻
花朵

腰帶

圖 87-6 外側腿

圖版：實物比例＝ 1 ： 1.6

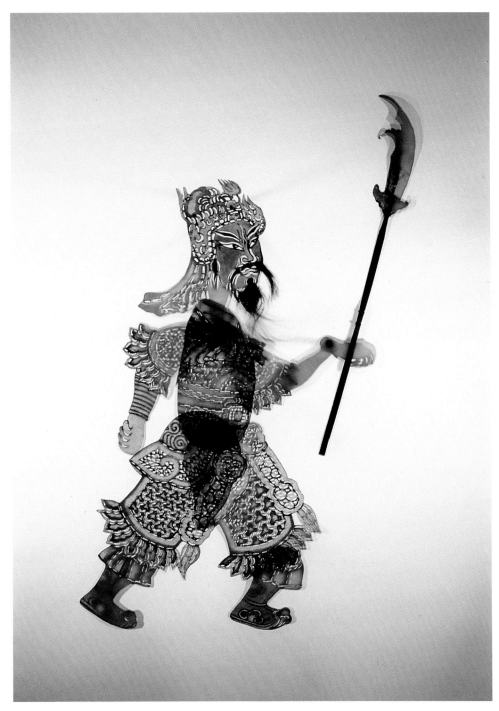

圖 88　關羽

《三國誌》中，扮演「關羽」一角，爲武生扮相。改良創新之造型：

留三髯（人髮所粘貼），身披之鎧甲爲陰刻人字紋，手執偃月刀。

（民國七十五年，張德成藝師代表作）

「旦」造型

《西遊記》— 孫悟空大戰獨角牛五
（張德成藝師製）

「旦」造型

（一）「旦」文身造型

女影偶（文身）接連圖

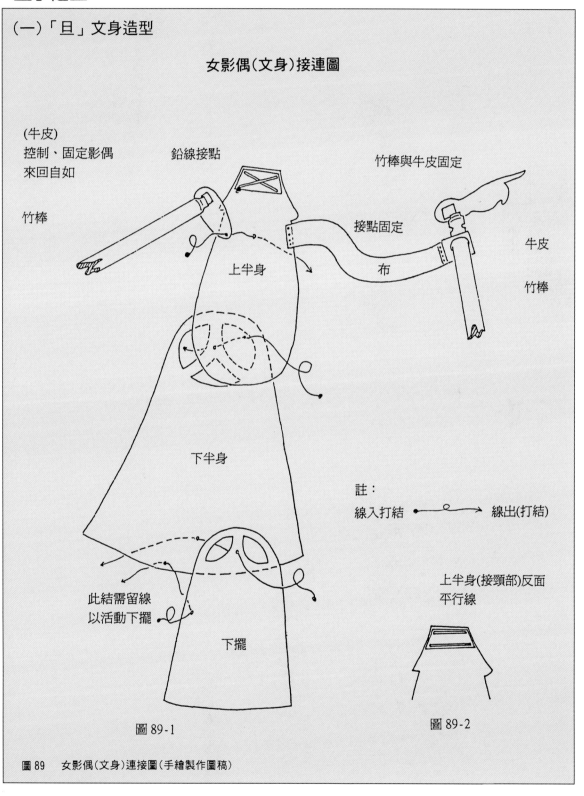

(牛皮)
控制、固定影偶
來回自如

竹棒

鉛線接點

竹棒與牛皮固定

接點固定

上半身

布

牛皮

竹棒

下半身

註：
線入打結 ●──○──→ 線出(打結)

此結需留線
以活動下擺

下擺

上半身(接頸部)反面
平行線

圖 89-1

圖 89-2

圖 89　女影偶（文身）連接圖（手繪製作圖稿）

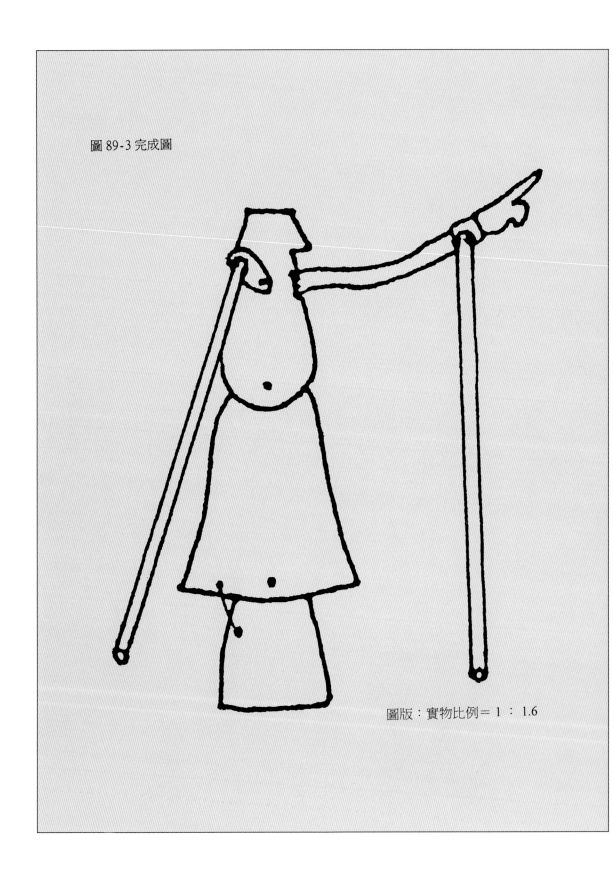

圖 89-3 完成圖

圖版：實物比例＝ 1 ： 1.6

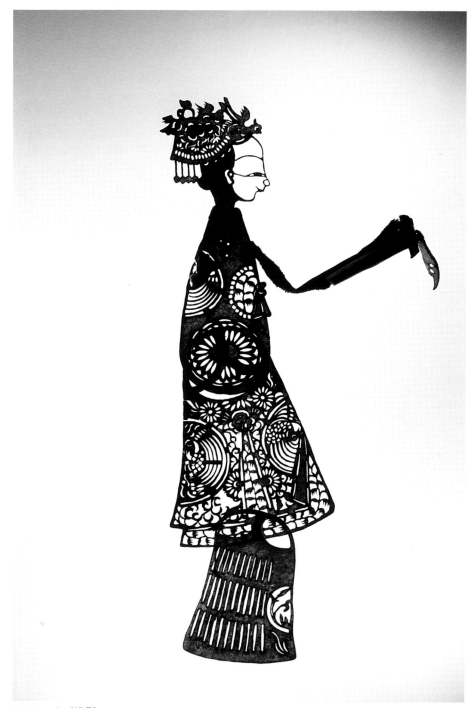

圖 90　皇后造型一

《封神榜》之「楚仲計廢姜皇后」劇中扮演姜皇后。偶高三十公分，
頭戴鳳冠，身穿彩繪長尾野雉的，褘衣爲古代王后六服之一。單手臂
，以黑布代替衣袖，雙桿操縱，可轉身。（清，張旺製）

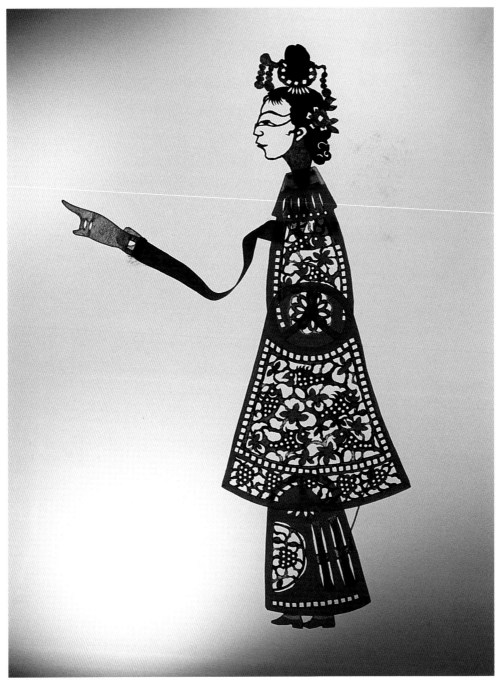

圖 91　旦

《西遊記》中扮演鐵扇公主。偶高三十五公分，留單髮髻，並插上
翠綠簪釵以襯映黑髮，由團魚圖案及纏枝花紋鏤空作為服飾，上衣
緄邊，下擺則雕刻二方連續草莓紋，穿紅色繡鞋。
（民國八十五年，張榑國仿先祖張川製）

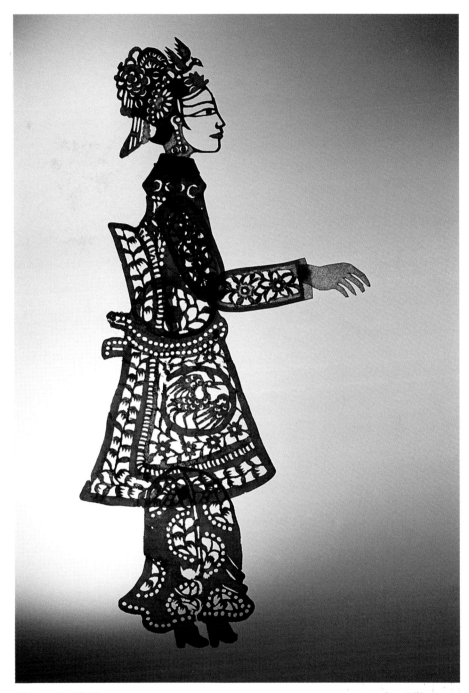

圖 92　皇后造型二

《封神榜》之「楚仲計廢姜皇后」劇中，扮演姜皇后。偶高三十五公分，
頭戴鳳冠，衣服刻有野雉圖形，其餘則爲團花紋，綑邊呈二方連續枝葉紋，
下擺刻團枝葉紋。
（民國三十年左右，張叫製）

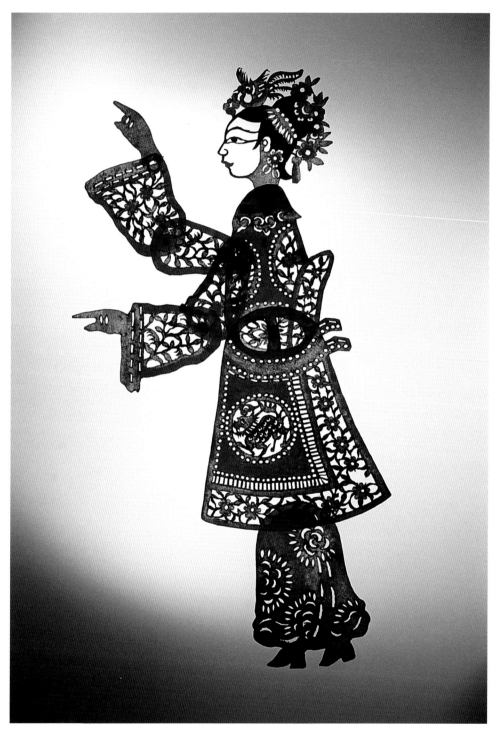

圖 93　皇后造型三

《封神榜》之「楚仲計廢姜皇后」劇中，扮演姜皇后。雙手臂，服飾多為

陰刻。（民國四十五年左右，張德成藝師改良之造型）

夫人造型

相貌：常扮演慈眉善目，雍
　　　容華貴的夫人。
服飾：服飾皆以荷花爲主，
　　　全部均爲陽刻，雕刻
　　　精緻。
偶身：1.手臂用綢布代替，
　　　　顏色需與偶身相同。
　　　2.袖口爲牛皮，顏色
　　　　與偶身相同。
　　　3.雙腳(鞋)露出。

(臉爲陽刻五分相)

髮飾
花朵
帶

圖 94-1

手臂(布)

圖 94-3

圖 94-2　上半身

領
襟
葉
花
錢型
花

袖口(牛皮)
緄邊
縫合

圖 94　夫人造型(手繪製作圖稿)

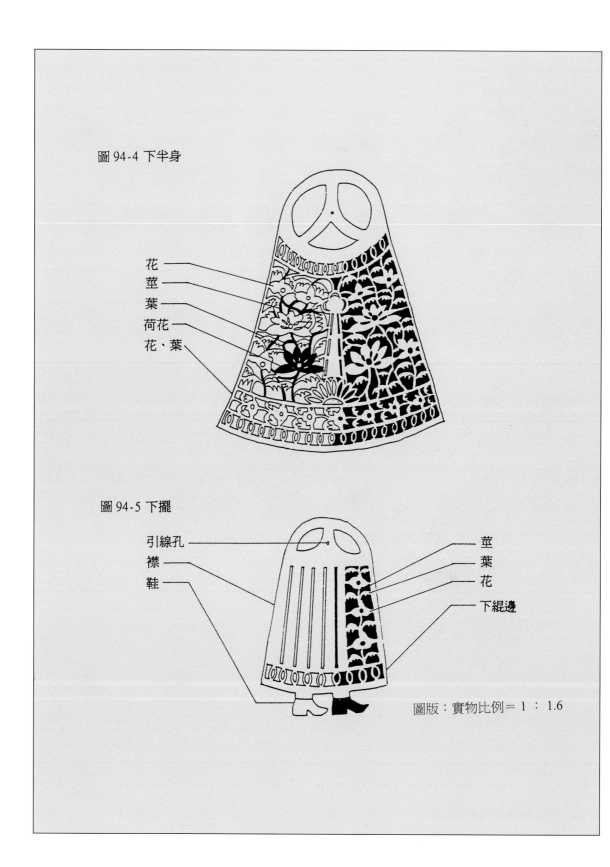

圖 94-4 下半身

花
莖
葉
荷花
花・葉

圖 94-5 下擺

引線孔
襟
鞋

莖
葉
花

下緄邊

圖版：實物比例＝ 1 ： 1.6

小姐造型

扮相：常扮演華麗高貴的千金小姐。
服飾：本圖服飾以蓮花配莖、葉（陽刻）爲主題，雕刻精緻。
偶身：手臂用綢布代替（或布），顏色與影偶雷同。
顏色：尚未結婚，顏色以紅色爲主。

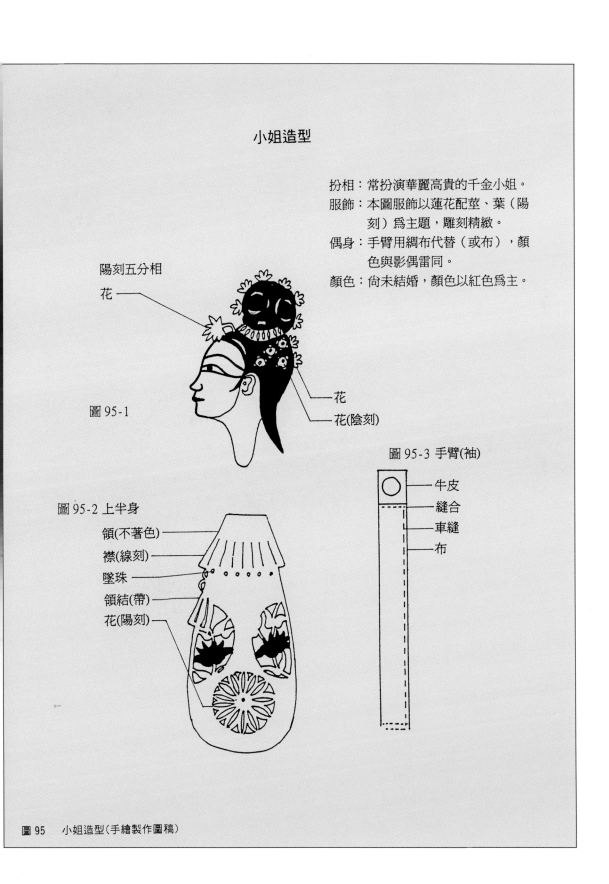

陽刻五分相
花

圖 95-1

圖 95-3 手臂(袖)

花
花(陰刻)

牛皮
縫合
車縫
布

圖 95-2 上半身

領(不著色)
襟(線刻)
墜珠
領結(帶)
花(陽刻)

圖 95　小姐造型(手繪製作圖稿)

109

圖95-4 下半身

蕊
葉
線條
莖
蓮花
葉
陰刻
莖
緄邊
蕊
花
開叉

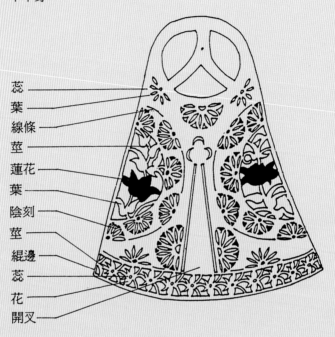

圖95-5 下擺

線刻
花、莖、葉
(陽刻)
疏刻
下緄邊

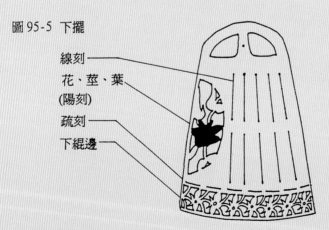

圖版：實物比例＝ 1 ： 1.6

老嫗造型

扮相：常扮演慈祥的母親、老姥等。
相貌：年邁貧困的老婦人。
服飾：身穿黑布粗衣但不襤褸。
偶身： 1.手臂用黑布代替。
　　　 2.三寸金蓮(綁腳)露出。
雕刻方式：臉爲陽刻（線條爲皺紋）。

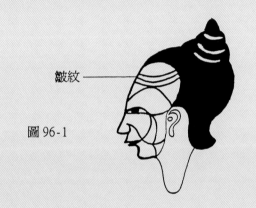

皺紋 ——

圖 96-1

圖 96-2 上半身

衣領 ——
襟(線刻) ——
錢型陰刻 ——

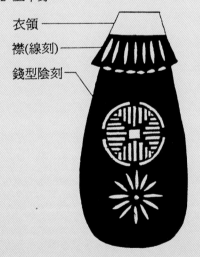

圖 96-3

—— 牛皮
—— 縫合
—— 布

圖96　老嫗造型(手繪製作圖稿)

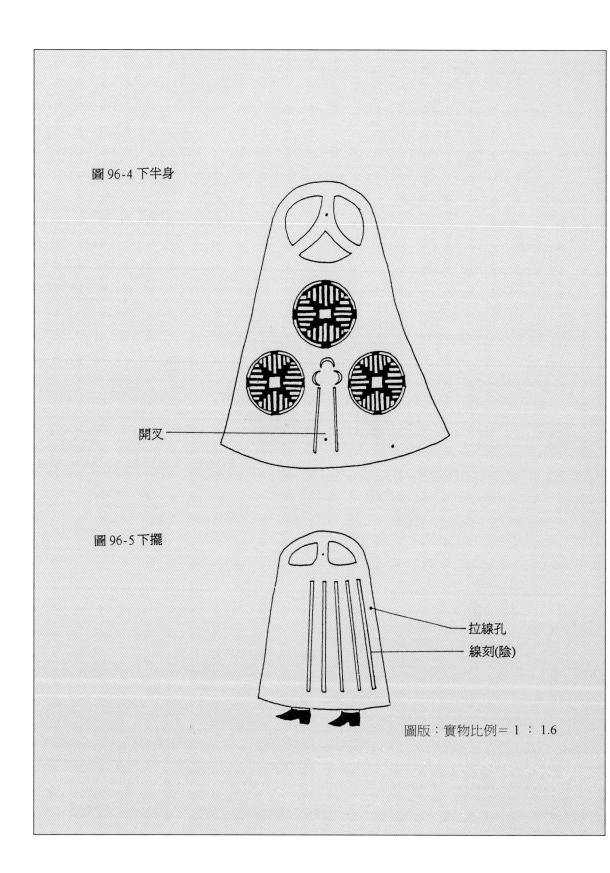

圖 96-4 下半身

開叉

圖 96-5 下擺

拉線孔

線刻(陰)

圖版：實物比例＝ 1 ： 1.6

(二)「武旦」造型

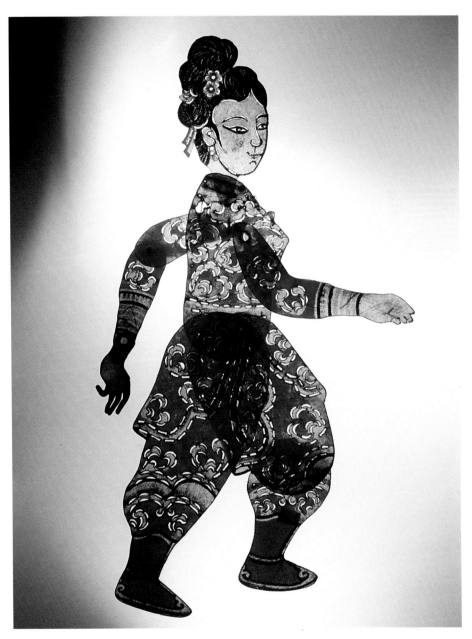

圖 97　　碧霄仙姑

《封神榜》劇中〈三姑計擺黃河陣〉之人物碧霄仙姑，爲改良後
放大尺寸的女子造型，臉部爲七分相陰刻，三髻丫髮式，偶高五
十五公分，雙手臂，服飾以雲紋雕刻。

（張德成藝師製）

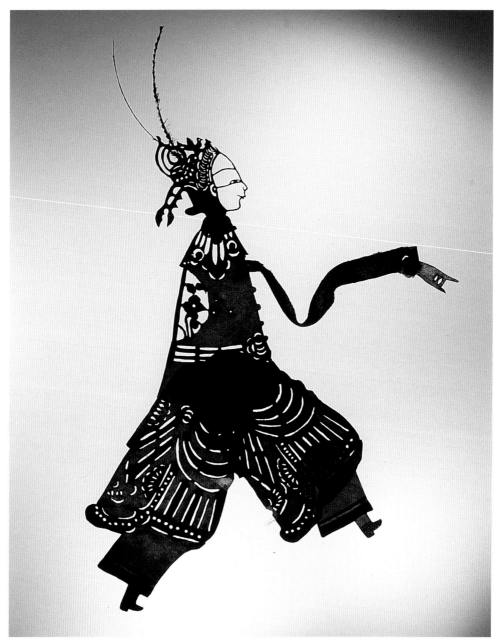

圖 98　武旦

古劇本《楊家將》中扮演穆桂英一角。偶高三十公分，服飾圖案多以直線紋
雕刻，線條粗獷奔放。頭戴鳳凰高出的雞盔，後有流鬚下垂，略似帥盔，盔
上插有翎子，在皮影戲中以插有翎子者，代表番邦人物特徵，該件影偶的翎
子是以雞毛製作，而在國劇中，則使用長條雉尾為翎子，以表現舞蹈姿態之
帥氣與美觀。衣領刻雲紋，上衣背面為牽牛花紋，腰繫束帶，長褲在褲管處
繫紮以利行動，下緄邊刻上圓孔二方連續殼紋，以代表圓形銀飾，穿小皮靴。
（清，張狀作）

「淨」造型

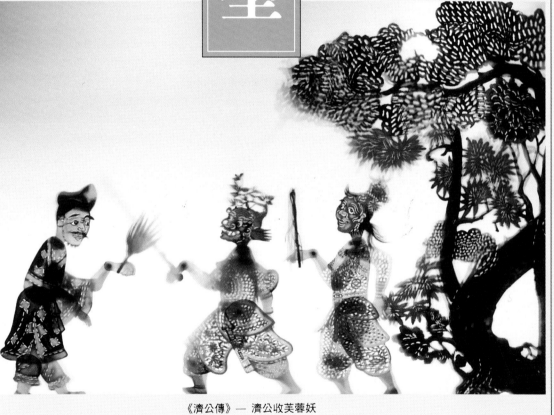

《濟公傳》── 濟公收芙蓉妖
（張德成藝師製）

「淨」造型

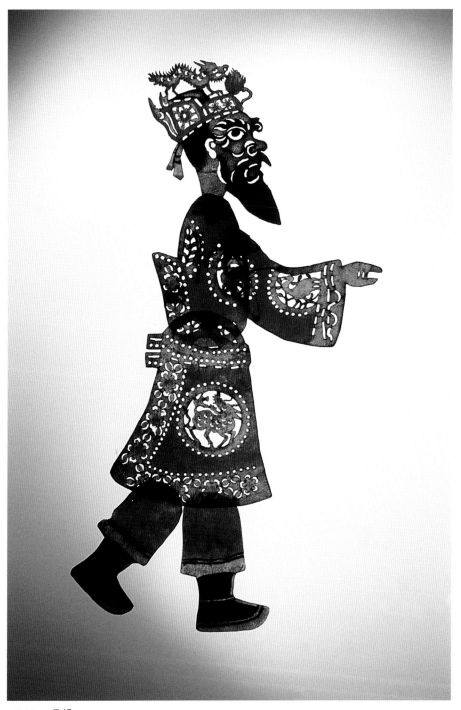

圖 99 丞相

《封神榜》劇中扮演聞太師，為奸惡之人物類型。偶高四十五公分，
改良尺寸之造型：頭戴龍紋相雕，身著之衣服有水紋邊，並刻有麒麟
圖形紋，是一位腰繫束帶的武宰相。（民國五十年代，張德成藝師製）

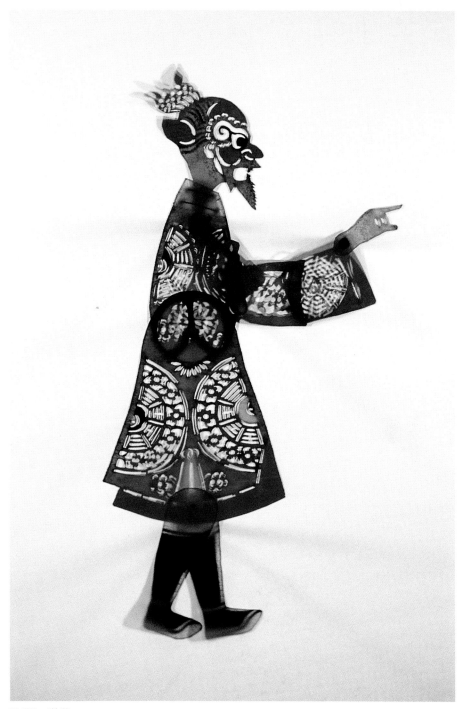

圖 100　道長

《南遊記》之「華光大鬧蜻蜓觀」中，扮演「落石大仙」，爲奸邪之

人物類型。偶高三十五公分，頭戴道冠，身穿八卦衣，前胸繫絲帶。

（民國八十五年，張榑國製）

道長（文身）造型

扮相：常扮演有法術的道士，道長
　　　真人等。
服飾：衣袍皆爲八卦陰陽圖案。
配飾：手持佛塵，下凡（下山）時
　　　可背劍。
顏色：以紅色爲底，陰陽圖，一邊
　　　白（不著色），一邊黑色。

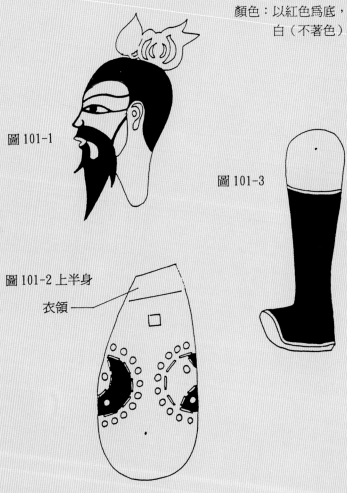

圖 101-1

圖 101-3

圖 101-2 上半身

衣領

圖 101　道長（文身）造型（手繪製作圖稿）

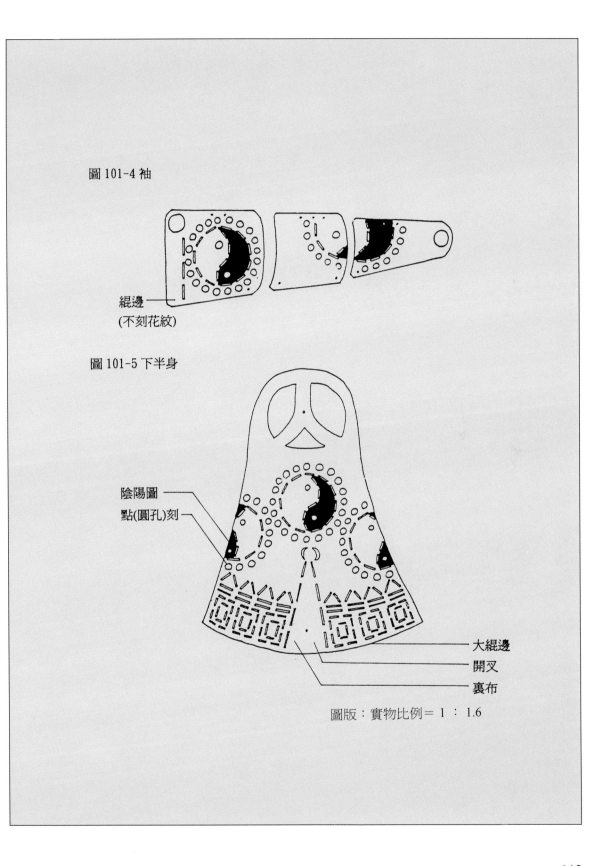

圖 101-4 袖

緄邊
(不刻花紋)

圖 101-5 下半身

陰陽圖
點(圓孔)刻

大緄邊
開叉
裏布

圖版：實物比例＝ 1 ： 1.6

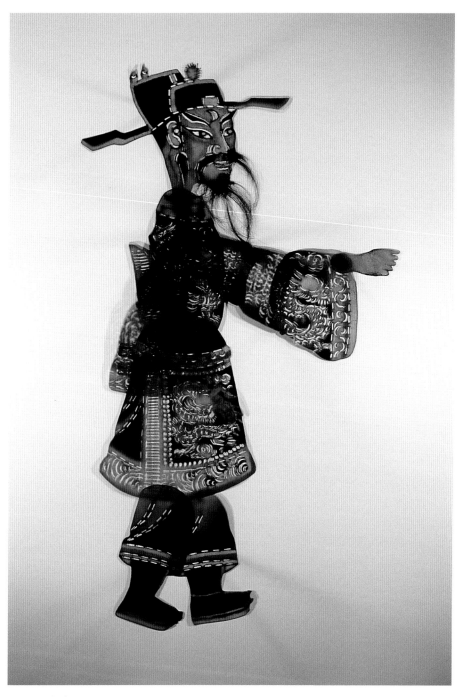

圖 102 包青天

在《包青天》系列劇中扮演包青天，為公正無私之地方官。偶高五

十五公分，為改良放大尺寸之造型；頭戴烏紗帽，袍刻團龍駕雲紋

，綑邊刻水浪紋，髯鬚為人髮所粘貼。雙桿操縱，雙手臂皆可活動

，亦能轉動。（民國六十年，張德成藝師製）

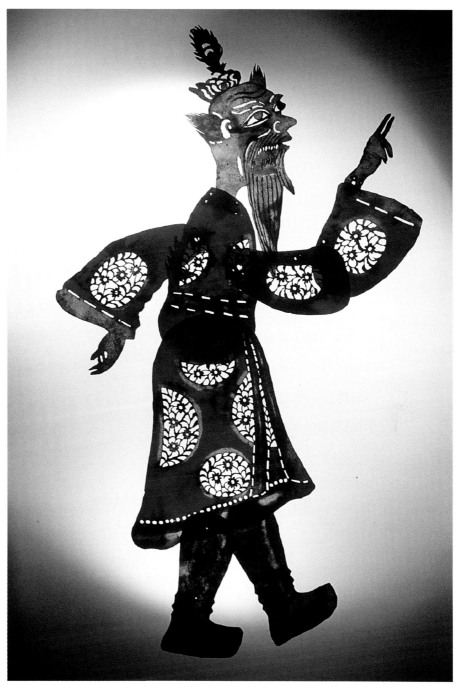

圖 103　乾天魔祖
張叫於日據時代編著《世外奇聞》第五集〈佛仙大戰陰陽地獄塔〉
之劇中人物總塔主「乾天魔祖」，為妖精造型。偶高六十五公分，
為當時超大型影偶。（民國四十五年左右，張叫作）

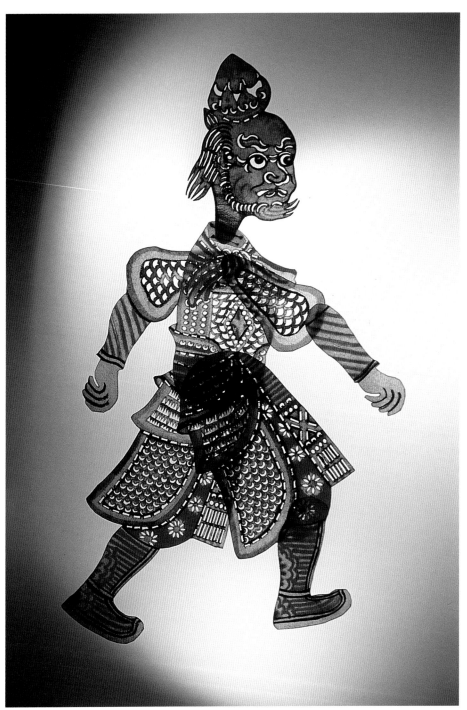

圖 104　八果大仙

張叫編著《世外奇聞》第一集〈聖佛鬥法眾妖仙〉劇中妖精造型，

爲淨之扮相。頭繫仙果爲其特徵，因此名爲「八果大仙」。

（民國六十年代，張德成藝師製）

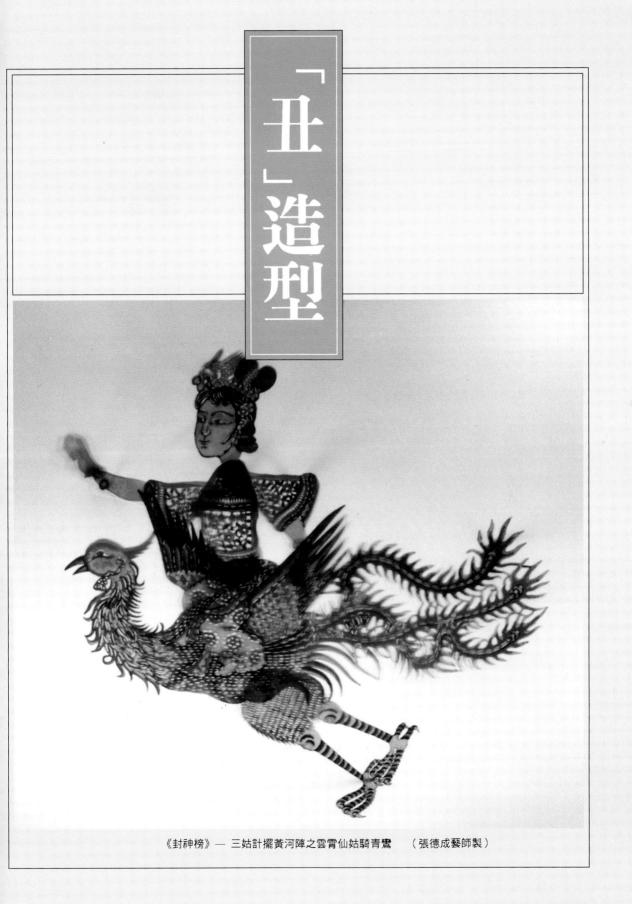

「丑」造型

《封神榜》— 三姑計擺黃河陣之雲霄仙姑騎青鸞　（張德成藝師製）

「丑」造型

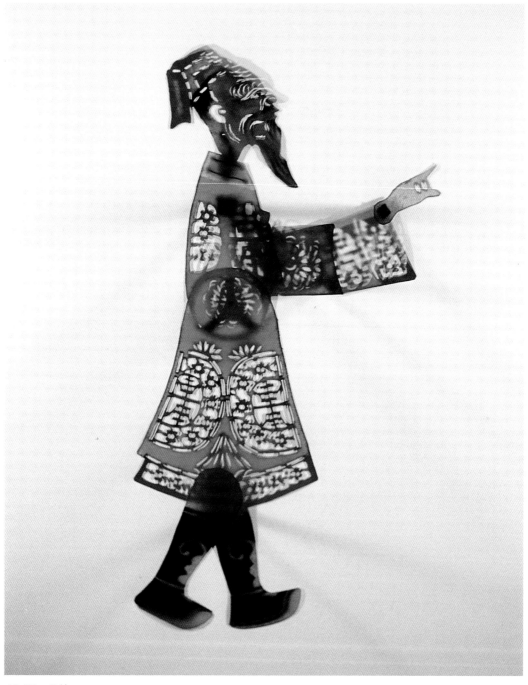

圖 105　員外

《南遊記》之「華光大鬧蜻蜓觀」劇中，扮演員外「黃山岳」一角，

為丑之扮相，相貌善良。偶高三十五公分，頭戴「樂天巾」，袍服前

繫二長帶，著代表富貴人家的花服，以二方連續梅花紋為主。

（民國八十五年，張榑國仿張德成藝師製）

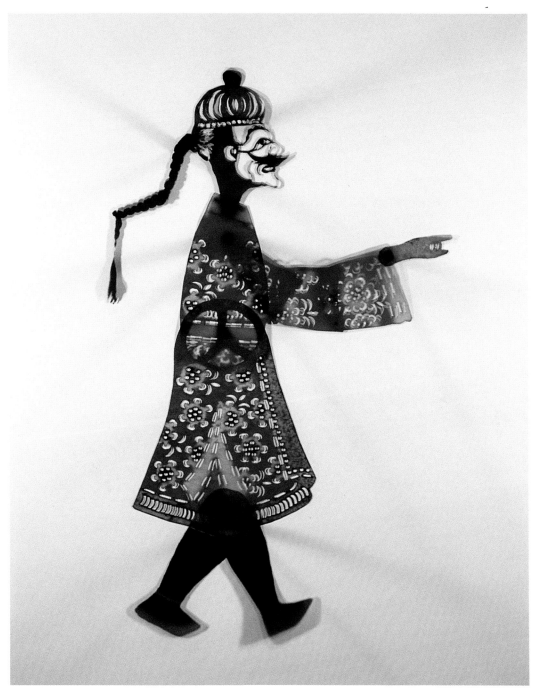

圖 106　丑

古劇本《濟公傳》之文戲〈高富娶妻〉中，扮演劇中人物「高富」，

為丑角扮相，屬於花花公子之類型。八字鬍，留清代長辮，戴清式涼

帽，穿紅底菊花紋服飾。

（偶頭為張叫製，偶身為張槫國補製）

「雜」造型

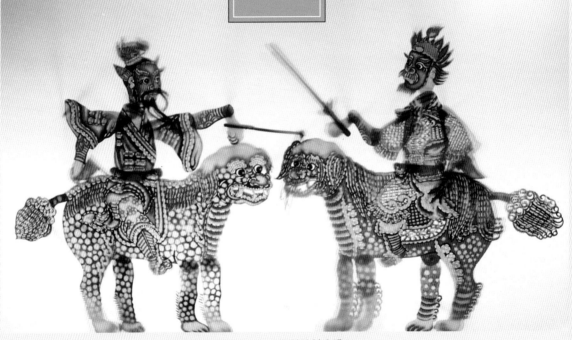

《封神榜》—— 陸壓獻計射公明

（張德成藝師製）

「雜」造型

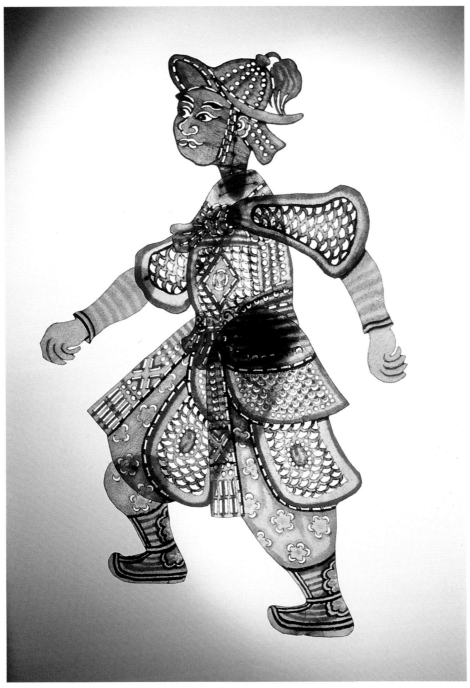

圖 107　戰士

高五十五公分；戴軍盔，身披魚鱗紋鎧甲，皆具陽刻陰刻技法，胸前及
兩襠中間皆有圓護。（民國六十年代，張德成藝師製）

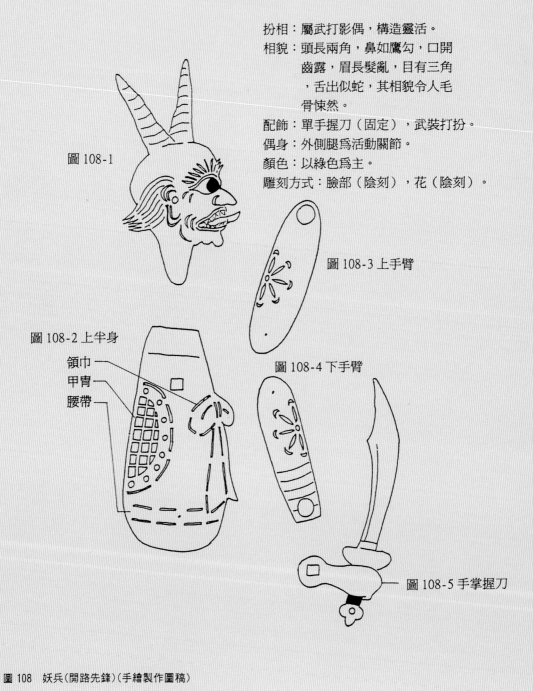

妖兵（開路先鋒）

扮相：屬武打影偶，構造靈活。
相貌：頭長兩角，鼻如鷹勾，口開
　　　齒露，眉長髮亂，目有三角
　　　，舌出似蛇，其相貌令人毛
　　　骨悚然。
配飾：單手握刀（固定），武裝打扮。
偶身：外側腿爲活動關節。
顏色：以綠色爲主。
雕刻方式：臉部（陰刻），花（陰刻）。

圖 108-1

圖 108-3 上手臂

圖 108-2 上半身

領巾
甲冑
腰帶

圖 108-4 下手臂

圖 108-5 手掌握刀

圖 108　妖兵（開路先鋒）（手繪製作圖稿）

128

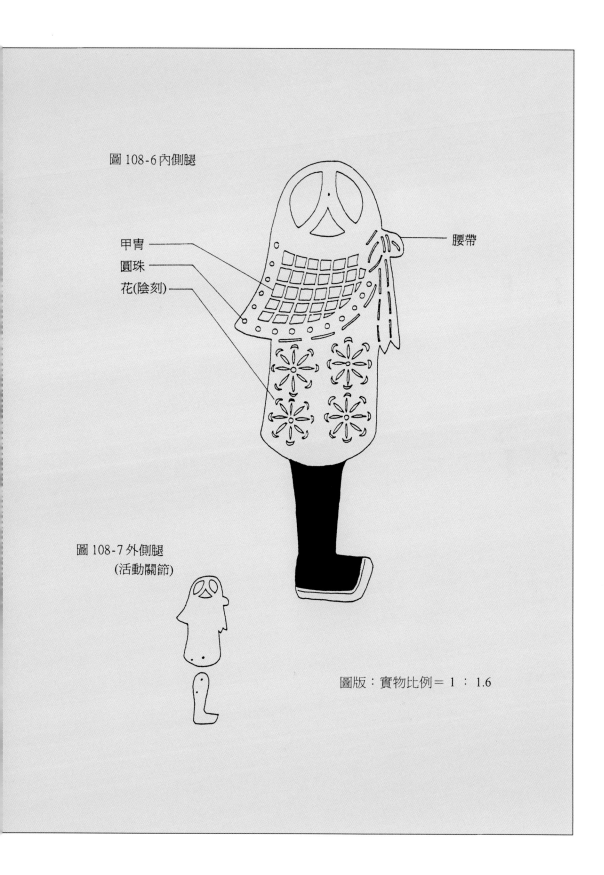

圖 108-6 內側腿

甲冑 ——

圓珠 ——

花(陰刻) ——

腰帶

圖 108-7 外側腿
(活動關節)

圖版:實物比例 = 1 : 1.6

兵（開路前鋒）

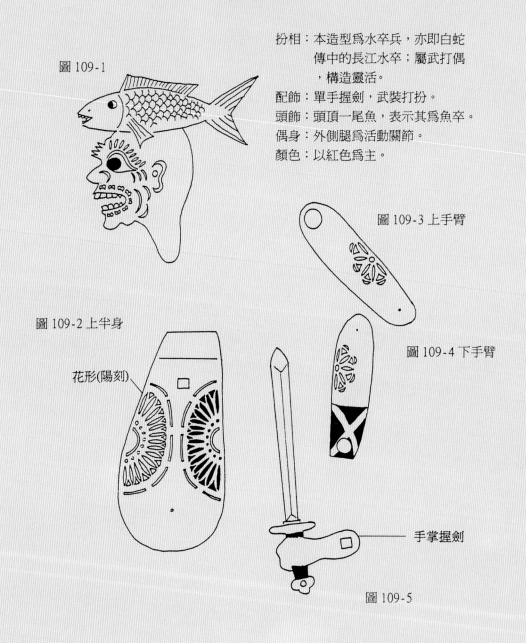

圖 109-1

扮相：本造型爲水卒兵，亦即白蛇
　　　傳中的長江水卒；屬武打偶
　　　，構造靈活。
配飾：單手握劍，武裝打扮。
頭飾：頭頂一尾魚，表示其爲魚卒。
偶身：外側腿爲活動關節。
顏色：以紅色爲主。

圖 109-3 上手臂

圖 109-2 上半身

圖 109-4 下手臂

花形(陽刻)

手掌握劍

圖 109-5

圖 109　兵（開路前鋒）（手繪製作圖稿）

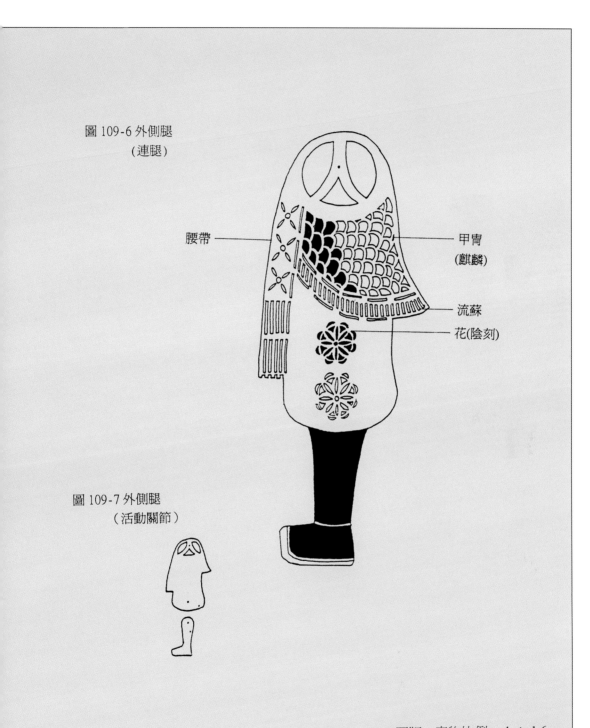

圖 109-6 外側腿
（連腿）

腰帶

甲冑
（麒麟）

流蘇

花(陰刻)

圖 109-7 外側腿
（活動關節）

圖版：實物比例＝ 1 ： 1.6

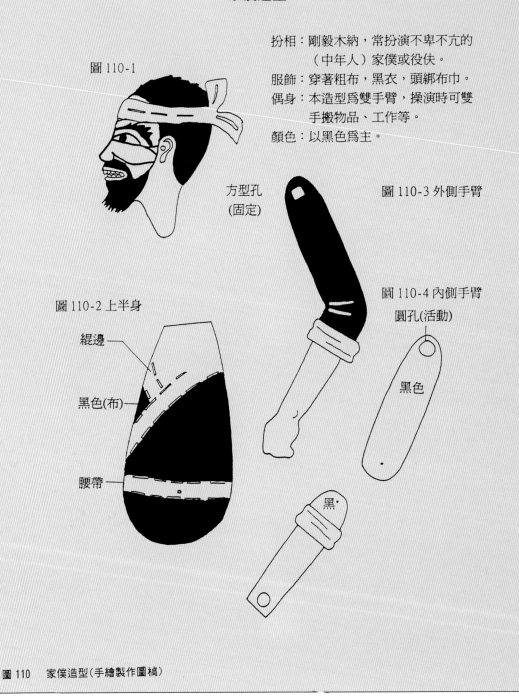

家僕造型

圖 110-1

扮相：剛毅木訥，常扮演不卑不亢的
　　　（中年人）家僕或役伕。
服飾：穿著粗布，黑衣，頭綁布巾。
偶身：本造型為雙手臂，操演時可雙
　　　手搬物品、工作等。
顏色：以黑色為主。

方型孔
(固定)

圖 110-3 外側手臂

圖 110-2 上半身

圖 110-4 內側手臂

圓孔(活動)

緄邊

黑色(布)

黑色

腰帶

黑·

圖 110　家僕造型（手繪製作圖稿）

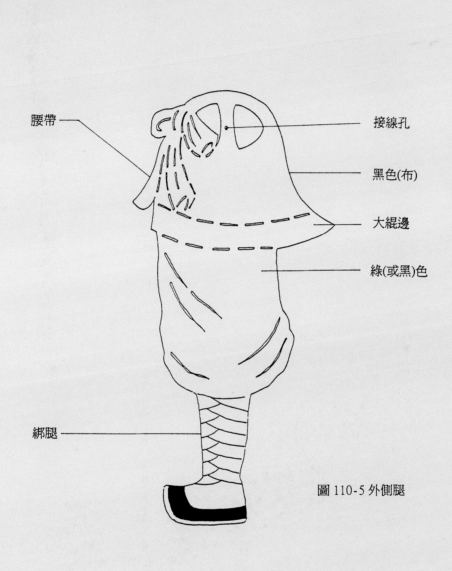

腰帶

接線孔

黑色(布)

大緄邊

綠(或黑)色

綁腿

圖 110-5 外側腿

圖版：實物比例＝ 1 ： 1.6

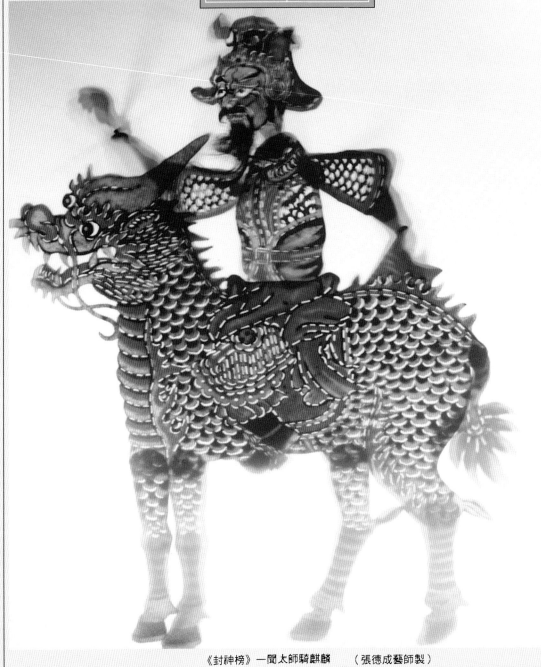

《封神榜》—聞太師騎麒麟　　（張德成藝師製）

帶騎造型

(一)「生」帶騎造型

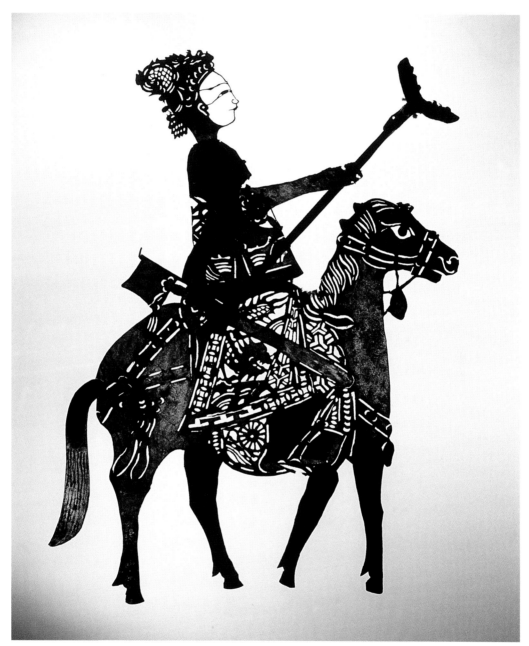

圖 111　武將騎馬（通用人物造型）

古劇本《薛仁貴征東》之劇中人物「薛仁貴」。偶高三十三公分，為常

見的坐騎造型。頭戴大額子盔，腰配寶劍，馬背坐墊後插令旗。

（清，張旺製）（本影偶相關花紋詳述於「基本花紋介紹」）

騎馬造型設計圖

圖112-1

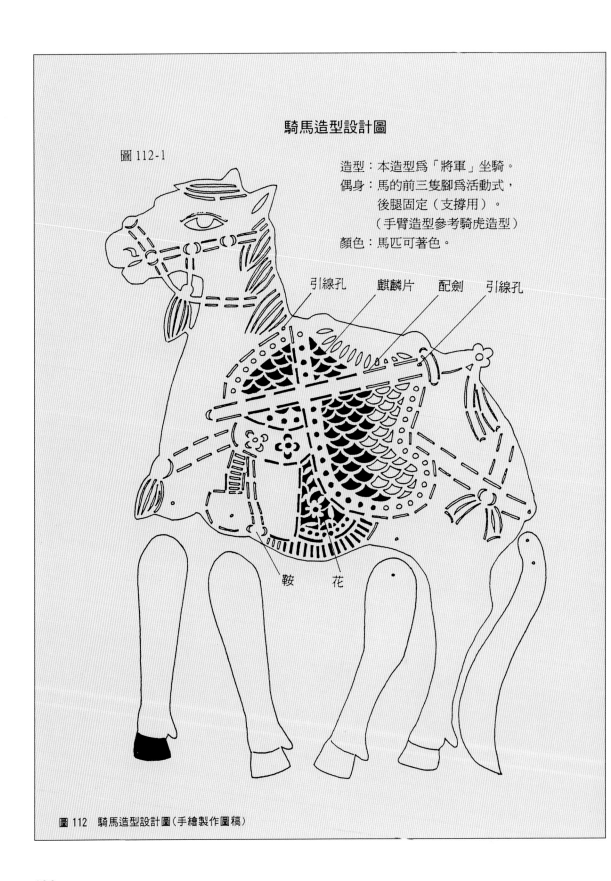

造型：本造型爲「將軍」坐騎。
偶身：馬的前三隻腳爲活動式，
　　　後腿固定（支撐用）。
　　　（手臂造型參考騎虎造型）
顏色：馬匹可著色。

引線孔　　麒麟片　　配劍　　引線孔

鞍　　花

圖112　騎馬造型設計圖（手繪製作圖稿）

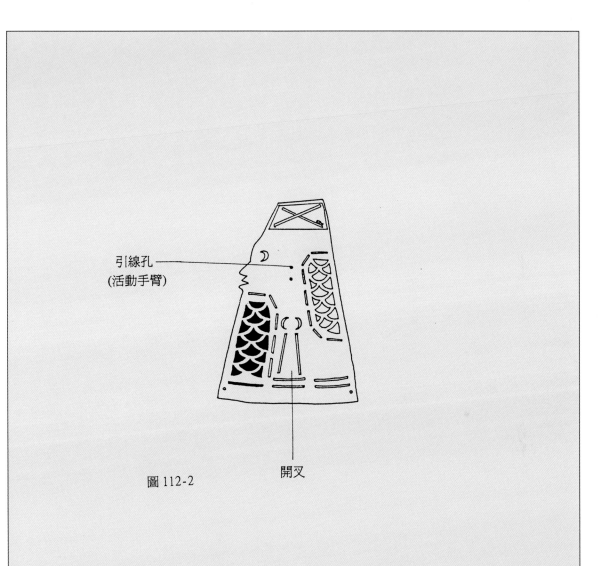

引線孔
(活動手臂)

開叉

圖 112-2

圖版：實物比例＝ 1 ： 1.6

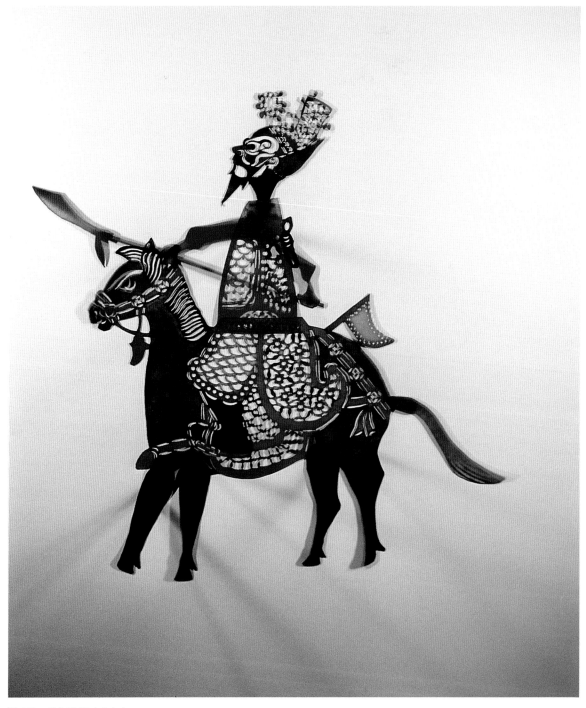

圖 113　武生騎馬（中年）

古劇本《薛武忠掛帥平爪哇圖》之劇中人物「張柏將軍」。戴紮巾，雙手持長桿
大刀，騎青馬，忠義勇猛。

（民國八十五年，張榑國仿先祖張川製，原戲偶現收藏於高雄市英明國中民俗館）

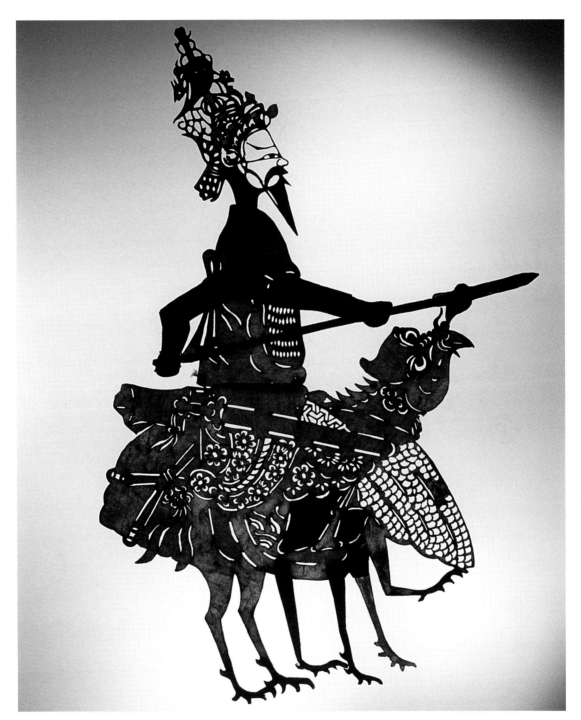

圖 114　武生騎六腳金龜

古劇《楊文廣掛帥》之劇中人物，張趙胡騎六腳金龜。根據劇本描述，
金龜體型能自由變大、變小，並有飛天鑽地之本領。（清，張狀製）

趙公明騎虎造型

偶身：虎身的四隻腳皆爲活動式。
　　　（趙公明頭部另參考其造型）
顏色：虎身以黃色爲主，配合黑色斑紋條。
操作方式：本影偶爲單棒操作。

圖 115-1

圖 115-2

引線孔

圖 115　趙公明騎虎造型（手繪製作圖稿）

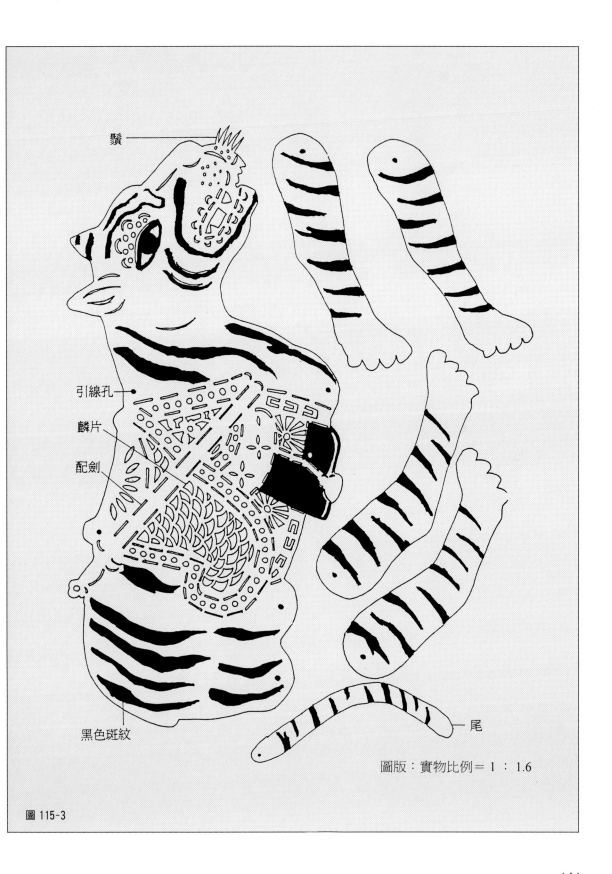

鬚

引線孔

麟片

配劍

黑色斑紋

尾

圖版：實物比例 = 1 ： 1.6

圖 115-3

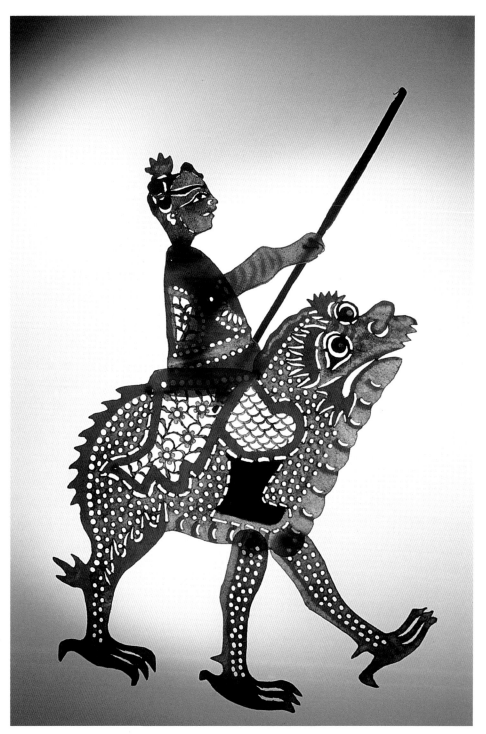

圖 116　藍采和騎飛天三腳蟾蜍

張叫編著《世外奇聞》第三集〈八仙大破五鳳陣〉劇中人物，八仙之一藍
采和騎飛天三腳蟾蜍。（張叫製）

（二）「旦」帶騎造型

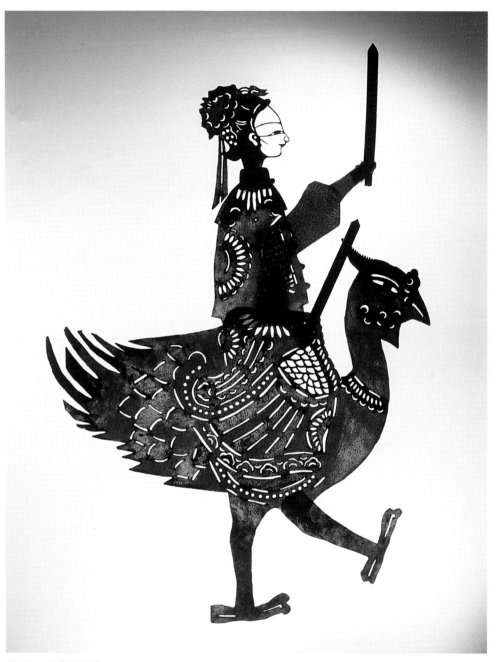

圖 117　瓊霄乘鴻鵠

偶高三十公分。古劇本《封神榜》〈九曲黃河陣〉之劇中人物「三霄仙

姑」之一；瓊霄乘鴻鵠出戰，雙手各執短劍。單桿操縱，偶高三十公分。

（清，張狀製）

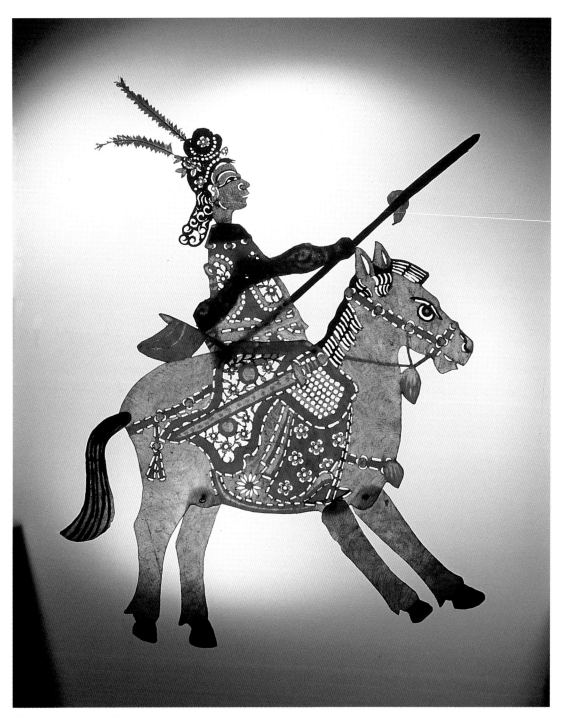

圖 118 番邦女將(武旦)騎馬

《薛武忠掛帥平爪哇圖》之劇中人物，爪哇國王神姑。偶高四十三公分，

著纏花紋圍裙，身披魚鱗紋鎧甲，穿小靴。

（民國三十年代，張叫製）（請參閱圖 98 說明）

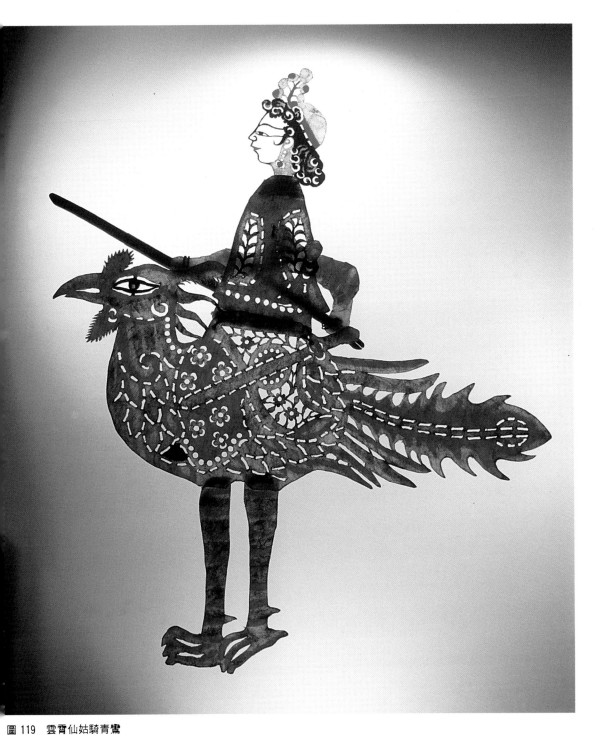

圖 119　雲霄仙姑騎青鸞

《封神榜》劇中〈三姑計擺黃河陣〉之人物「雲霄仙姑」，騎青鸞，雙

手各執短劍。（民國三十年代，張叫製）

（三）「淨」帶騎造型

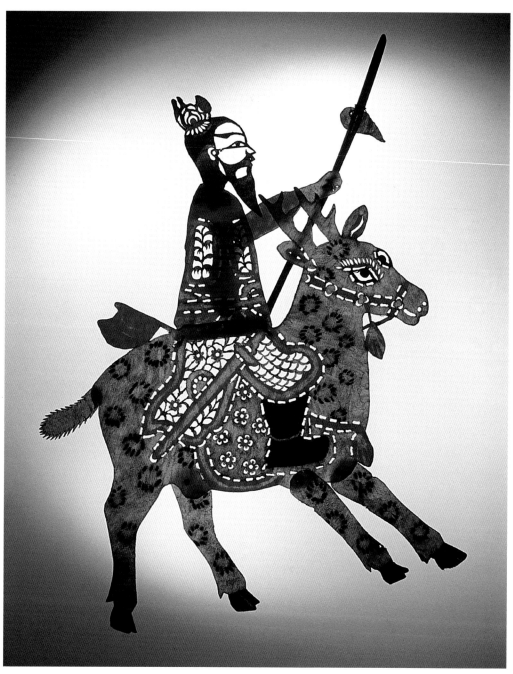

圖 120　道長騎梅花鹿

張川製作《封神榜》之劇中人物「燃燈道人」，騎梅花鹿，雙手持「單
眼神抓」。（張叫製）

燃燈道人騎梅花鹿造型

相貌：燃燈道人爲三目（眼睛），紅臉，陰刻。
偶身：鹿的三隻腳爲活動式，另一腳做支撐。
顏色：梅花鹿色彩以金黃色爲主，並劃上梅花。
操作方式：本影偶爲單棒操作。

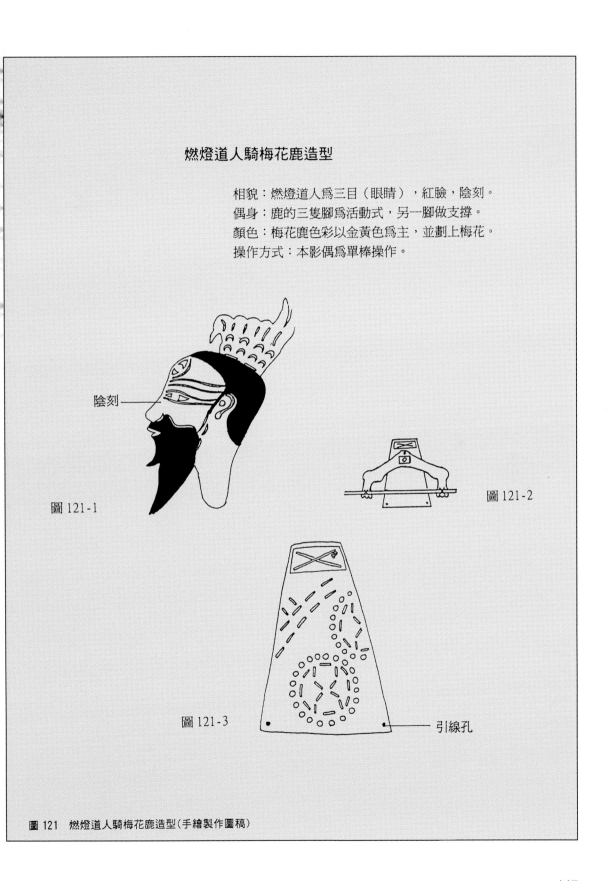

陰刻

圖 121-1

圖 121-2

圖 121-3

引線孔

圖 121　燃燈道人騎梅花鹿造型（手繪製作圖稿）

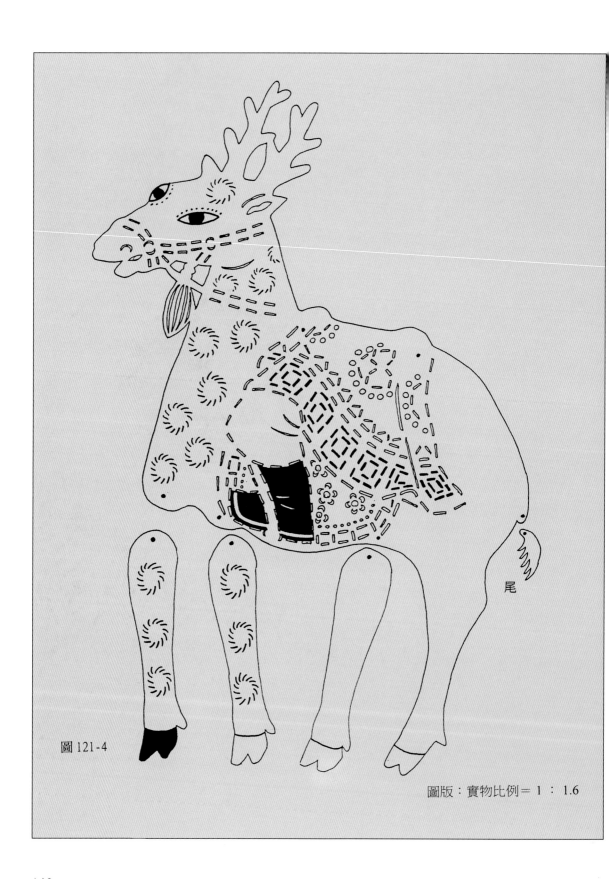

圖 121-4

尾

圖版：實物比例 ＝ 1 ： 1.6

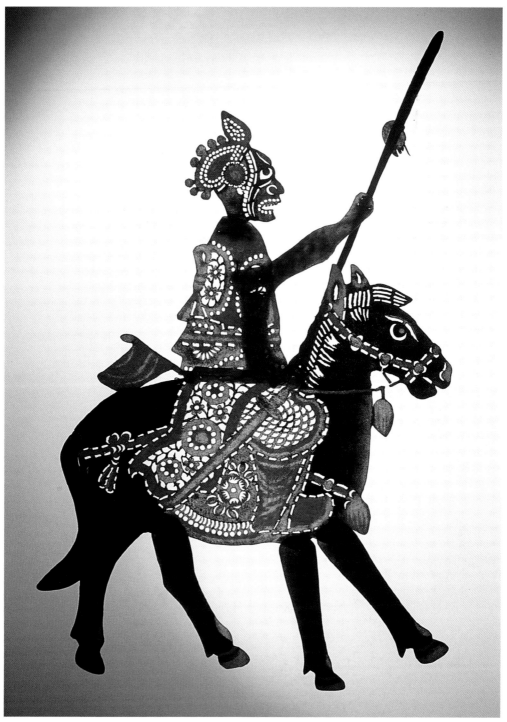

圖 122　淨騎黑馬

《封神榜》劇中之人物「辛環」。頭戴飾有絨球的羅帽，為陰刻花臉，
騎黑馬，一副勇猛魯莽模樣。（張叫製）

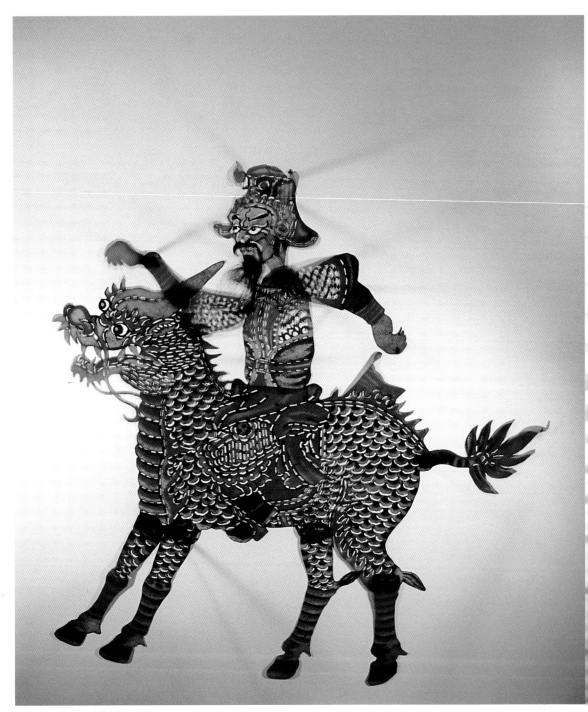

圖 123　聞太師騎麒麟

《封神榜》劇中人物，聞仲（聞太師）。創新改良造型，偶高六十五公分，

陰刻，騎麒麟，馬背墊插有令旗，生動逼眞。

（民國六十年代，張德成藝師製）

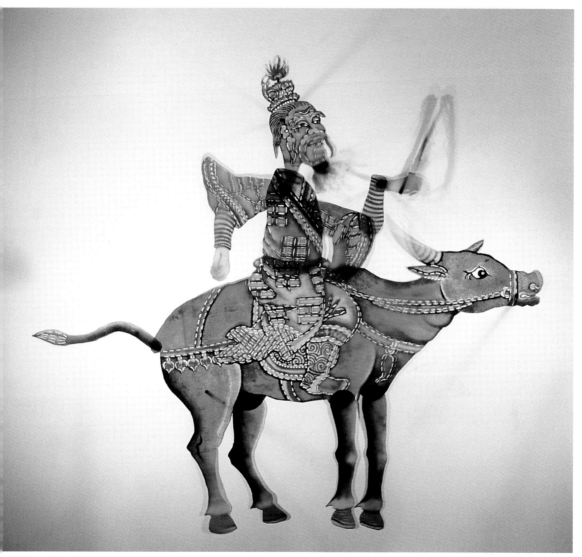

圖 124　太上（李）老君騎飛天獨角青牛

張叫改編《西遊記》之〈收青牛〉劇中人物「太上老君」，戴道冠，穿八卦
衣，騎飛天獨角青牛，手執拂塵。（民國七十年，張德成藝師製）

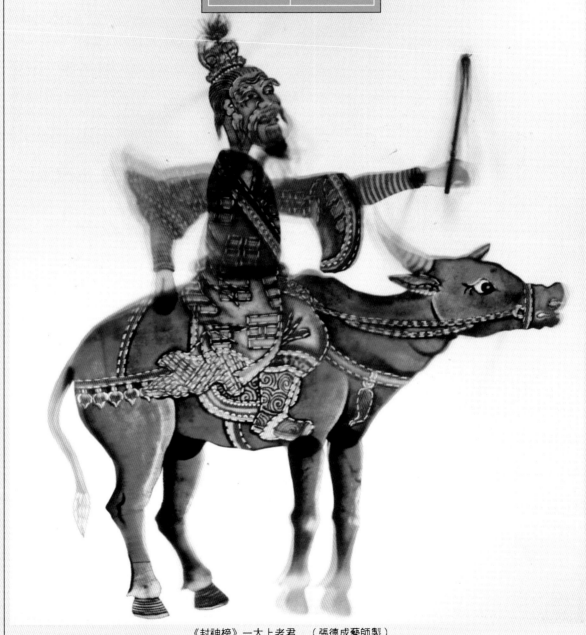

《封神榜》－太上老君　（張德成藝師製）

其他特殊造型

(一)「生」特殊造型

單棒武生(兵)關節接連圖

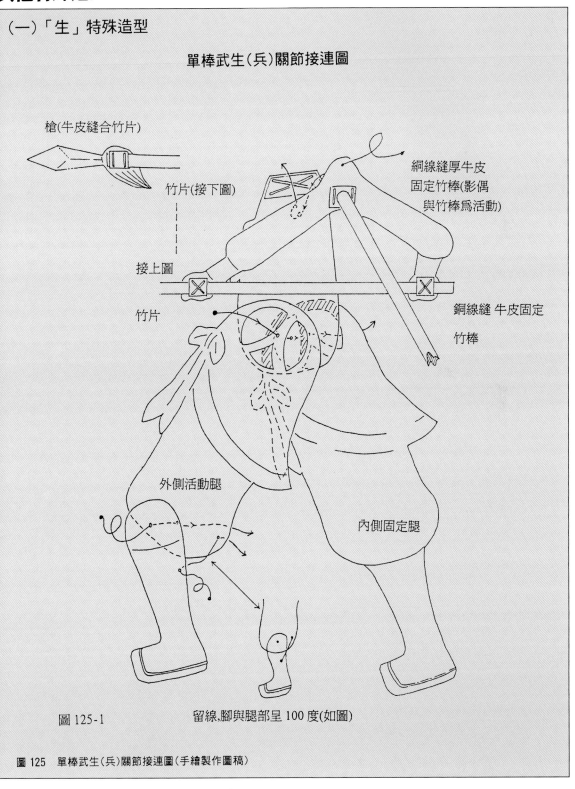

槍(牛皮縫合竹片)

竹片(接下圖)

接上圖

竹片

絢線縫厚牛皮
固定竹棒(影偶
　與竹棒為活動)

銅線縫 牛皮固定

竹棒

外側活動腿

內側固定腿

圖 125-1

留線,腳與腿部呈 100 度(如圖)

圖 125　單棒武生(兵)關節接連圖(手繪製作圖稿)

完成圖

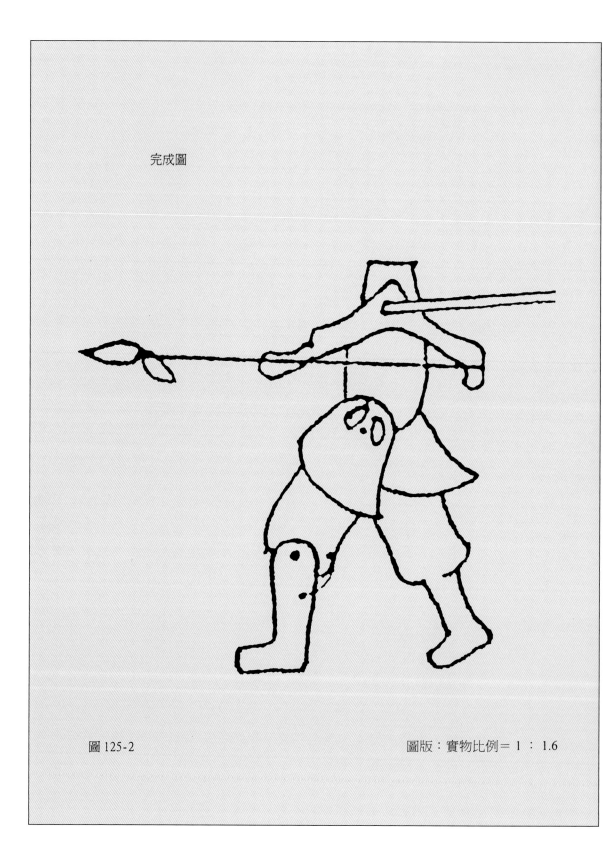

圖 125-2

圖版：實物比例＝ 1 ： 1.6

(二)「旦」特殊造型

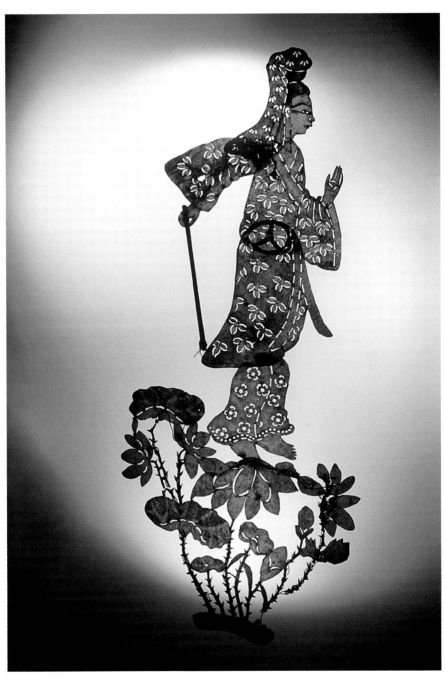

圖 126　觀音菩薩

披包頭巾，禮服均雕刻呈三片幾何形竹葉紋，腰繫絲帶，立於接連式的
蓮花座之上。(民國四十五年左右，張德成藝師製)

（三）「淨」特殊造型

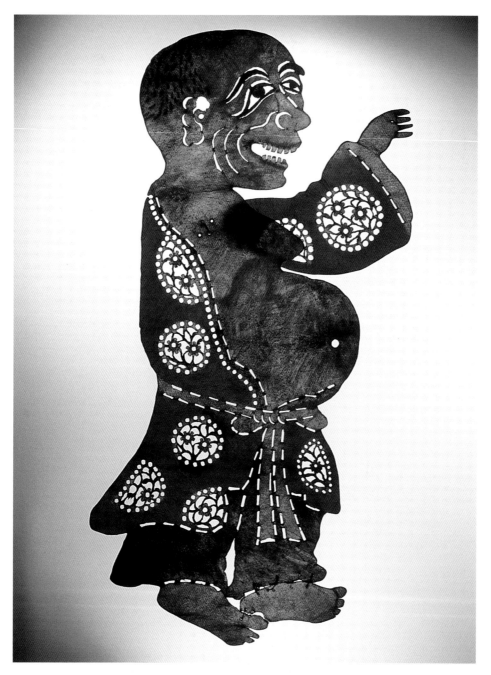

圖 127　笑面彌勒佛

偶高四十八公分，頭與身體連接，臉部爲七分相陰刻，服飾以團花纏枝

紋爲主。（民國五十年代，張叫製）

（四）「丑」特殊造型

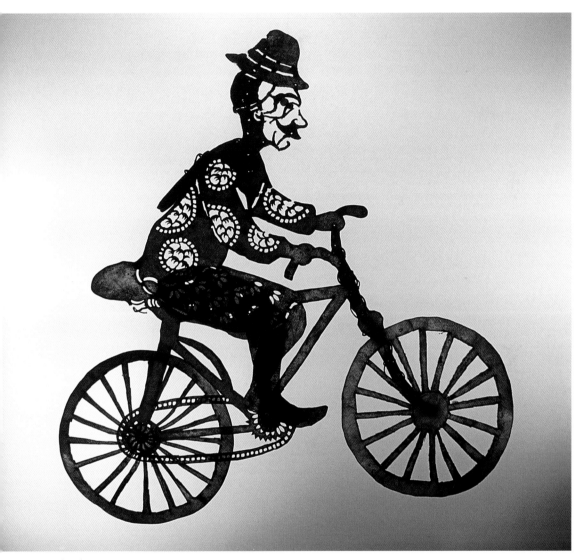

圖 128　丑騎單車

高三十二公分：戴洋士呢帽，爲避免被風吹歪，帽沿下並有絲帶繫於頭
後，身穿纏枝花紋圖案之上衣，短襠褲則爲三片竹葉紋，粗眉成浪弧形，
眼上角有小貼花，著日軍綁腿，穿尖頭式皮鞋。其結構爲一腳固定，另
一腳可隨著車輛前進後退而踏動。（民國三十五年，張德成藝師製）

（五）「雜」特殊造型

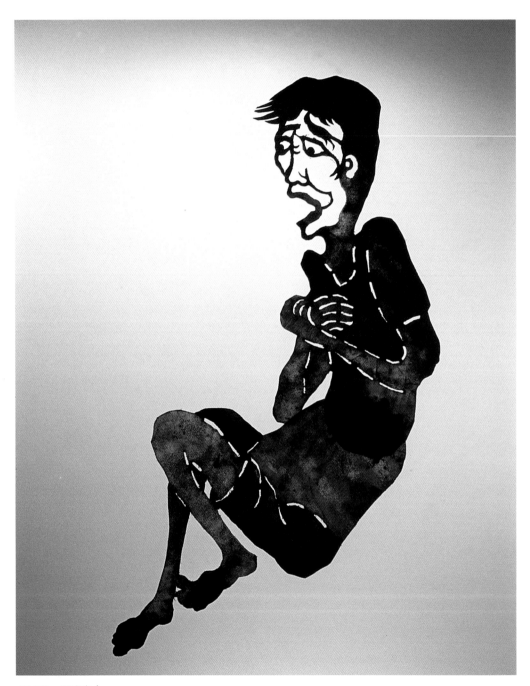

圖 129　得癆之人

民國五十年，張德成藝師爲台灣省防癆協會拍攝防癆宣傳片時所作之造
型。留平頭，八分相陽刻，骨瘦如柴。

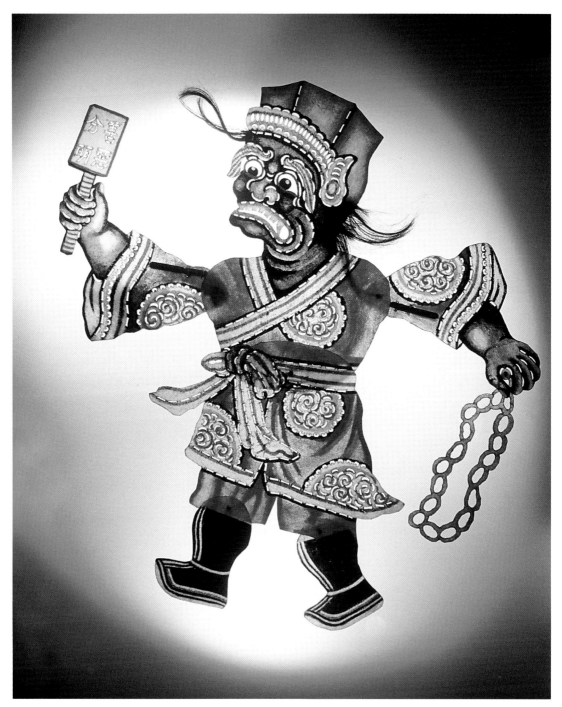

圖 130　矮仔　一（八爺范無救）

陰司鬼差

黑、白無常二將，手執追命牌、勾魂鏈，俗稱矮仔、高仔。

（民國六十年，張德成藝師創作）

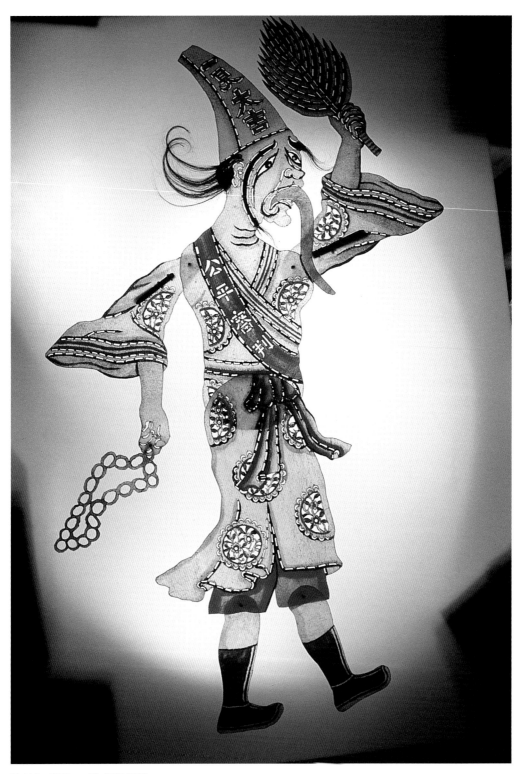

圖 131　高仔 一（七爺謝必安）

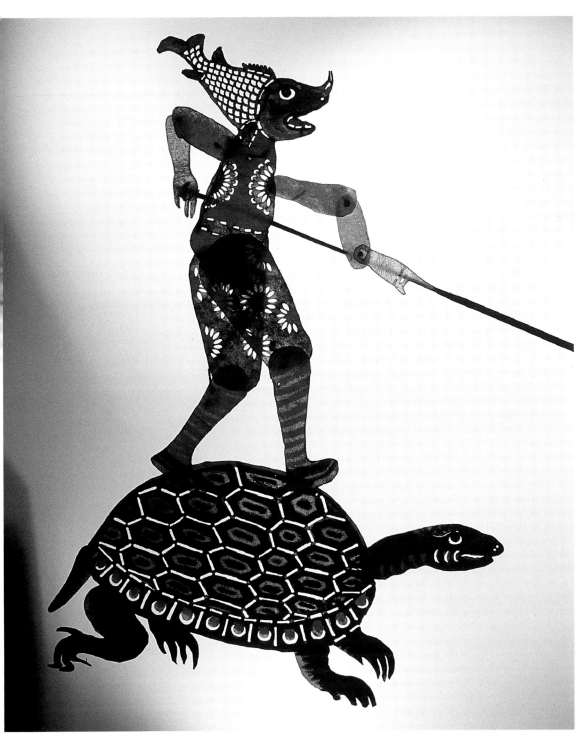

圖 132　水卒兵造型一

立於海龜上，有雙手臂。由操偶人雙手操縱，持鎗之前手臂爲活動式，依武打
場面可前後伸縮，偶身關節靈活，可蹲屈藏於龜殼下，極富創意。（張叫製）

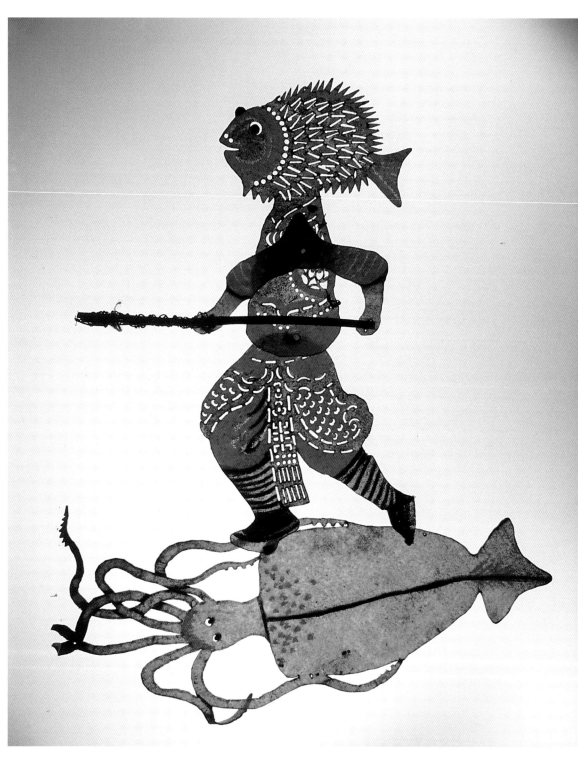

圖 133　水卒兵造型二
魚形頭，人軀，立於章魚上。（日據時代，張叫製）

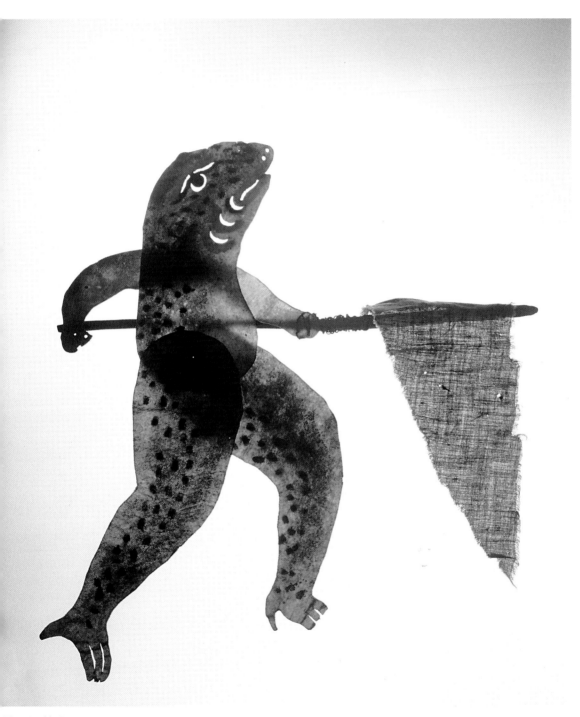

圖 134 蛙兵

雙手持大纛旗，布騎粘貼於竹棍上，是水晶宮部隊出戰時的開路前鋒。

（張叫製）

武兵(妖)造型一(單棒)

扮相：獨角妖兵，口開齒露，常扮演
　　　衝鋒陷陣的武打小卒。
配飾：本造型手臂爲固定握槍（或其
　　　他武器）。
顏色：以綠、黑爲主。
操作方式：僅以一支操作棒操作，以
　　　　　至牽一髮而動全身。
雕刻方式：臉部陰刻。

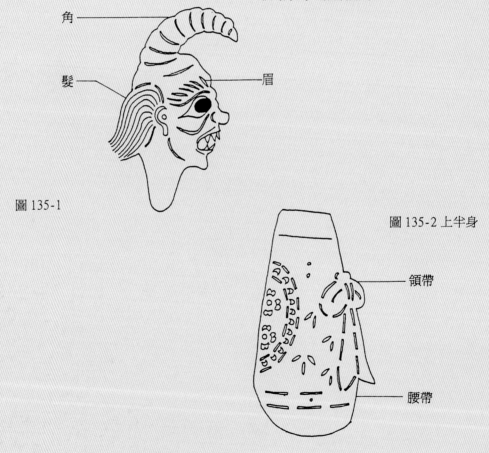

角

髮

眉

圖 135-1

圖 135-2 上半身

領帶

腰帶

圖 135　武兵(妖)造型一(單棒)(手繪製作圖稿)

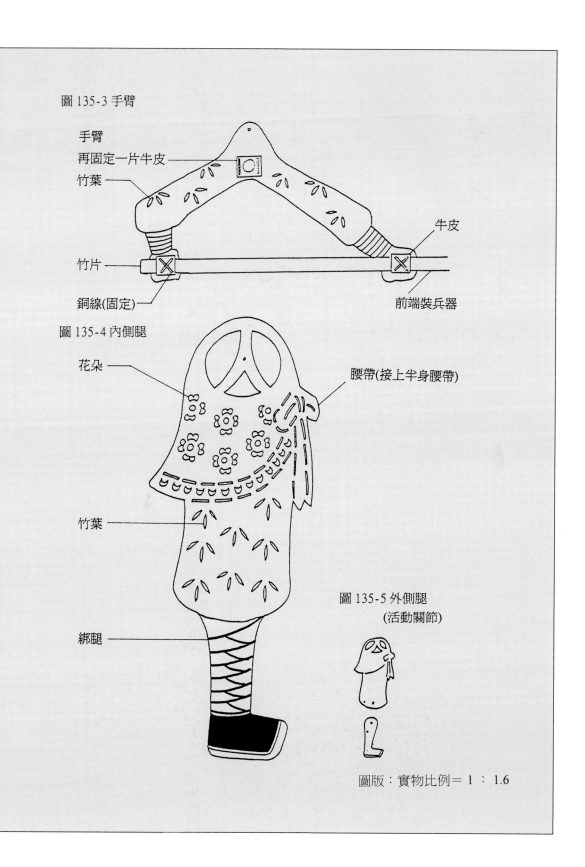

圖 135-3 手臂

手臂

再固定一片牛皮

竹葉

竹片

銅線(固定)

牛皮

前端裝兵器

圖 135-4 內側腿

花朵

腰帶(接上半身腰帶)

竹葉

圖 135-5 外側腿
　　　(活動關節)

綁腿

圖版：實物比例＝ 1 ： 1.6

武兵造型二（單棒）

扮相：水卒，扮演作戰武打，爲白蛇傳或哪吒鬧
　　　東海的龜兵。

偶身：內側腿（貼影幕）固定，外側腿爲活動腿。
　　　雙手握棒，棒以竹片代之，尖端再接牛皮
　　　（槍或叉等武器）。

操作方式：本影偶以一支竹棒操作，操作靈活，
　　　　　爲簡化操作棒之典型作。

雕刻方式：本圖臉部爲陰刻。

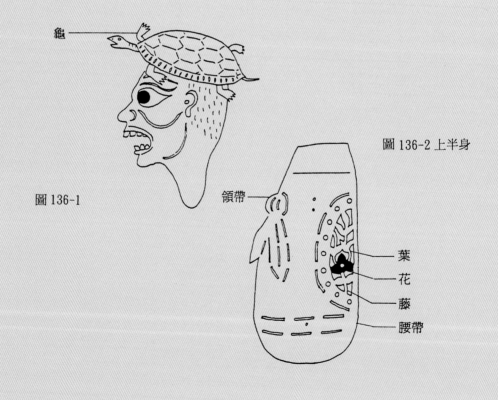

龜 ——

圖 136-1

圖 136-2 上半身

領帶 ——

葉 ——
花 ——
藤 ——
腰帶 ——

圖 136　武兵造型二（單棒）（手繪製作圖稿）

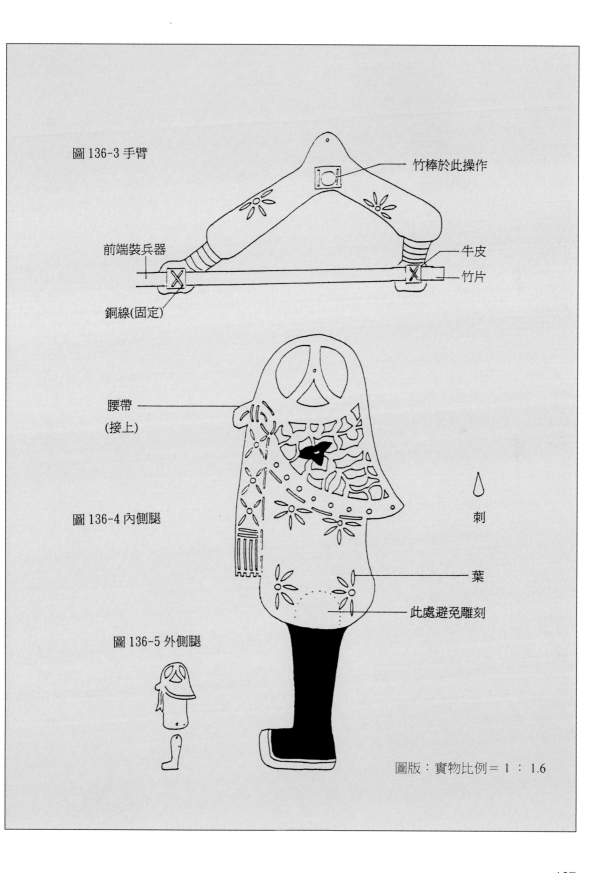

圖 136-3 手臂

竹棒於此操作

前端裝兵器

牛皮

竹片

銅線(固定)

腰帶
(接上)

刺

圖 136-4 內側腿

葉

此處避免雕刻

圖 136-5 外側腿

圖版：實物比例＝ 1 ： 1.6

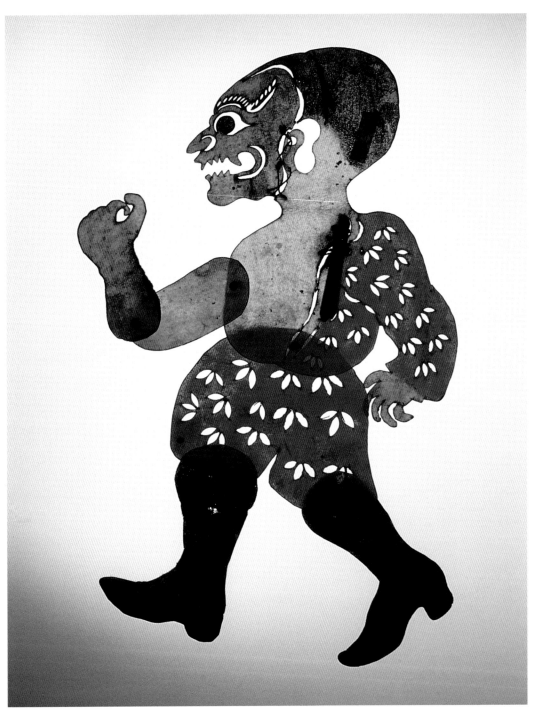

圖 137　怪老一塵子

偶高三十公分，張叫編著《世外奇聞》第二集劇中之侏儒妖精。

刻五分相，服飾刻三片呈幾何圖形之竹葉紋，穿長統靴。

（民國四十五年，張德成藝師製）

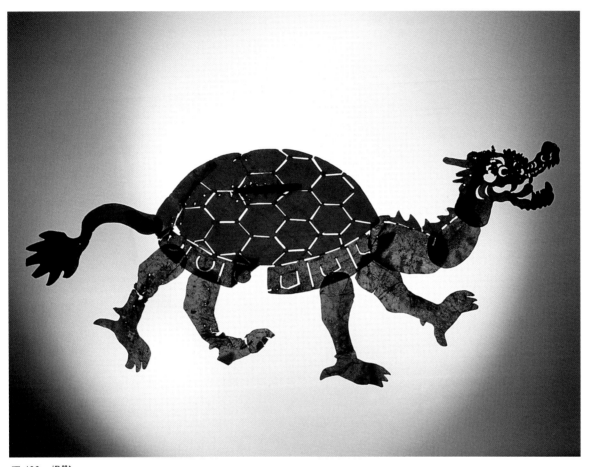

圖 138　怪獸

為妖精所變化，龜殼、恐龍頭頸，四肢可活動。（民國四十三年，張叫製）

(六)動物特殊造型

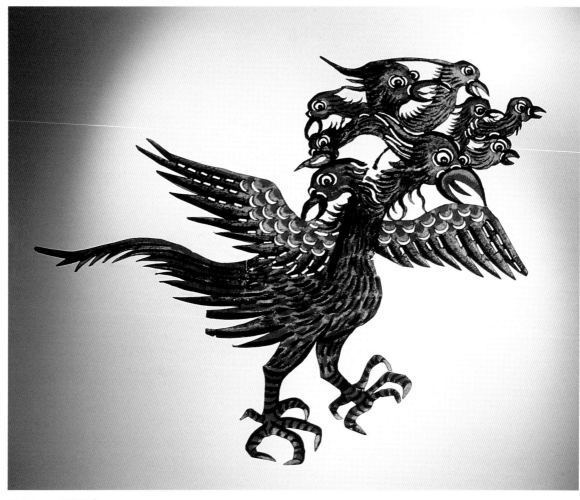

圖 139　九頭喚靈鳥

在張叫改編劇本《新濟公傳》劇中，芙蓉妖精偷竊天庭藏寶庫，而置於
芙蓉陣中擒掠眾仙的即是「九頭喚靈鳥」。聞此神鳥啼叫時，武功高強
者將陷入陣內受苦，武功淺薄者則當場斃命。

（民國六十年張德成藝師製）

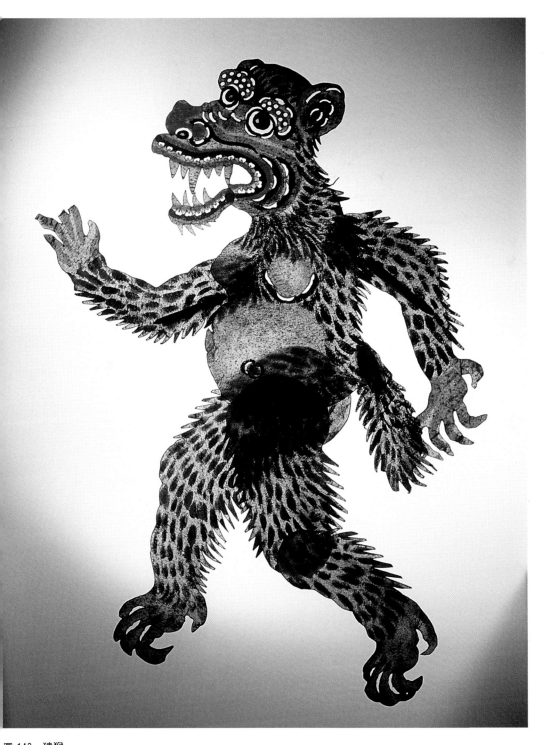

圖 140　猿猴

偶高五十五公分，爲妖精白猴變化之原形，下巴可活動，以便吞食生靈。

（民國六十五年，張叫製）

「龍」造型設計

造型：1.「龍」之造型，其「腳」與「爪」可適合套用於各
猛獸及鳥類。

2.「龍」之身軀其「麒麟」整齊重疊並列，可應用於
將士之戰甲。

3.「龍」頭其「鬚」、「眼」、「嘴」等五官的形狀
，可做為「獸」相影偶入門雕刻之最佳樣本。

偶身：軀體採重疊接連(見上圖)，腳部兩面各縫接一肢。

雕刻方式：麟片可分為陰刻、陽刻。陽刻不留麟片。陰刻留
麟片，只刻線條，麟片著色。

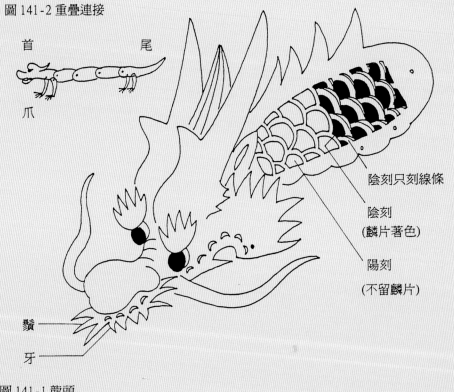

圖 141-2 重疊連接

首　　　尾

爪

陰刻只刻線條

陰刻
(麟片著色)

陽刻
(不留麟片)

鬚

牙

圖 141-1 龍頭

圖 141　「龍」造型設計(手繪製作圖稿)

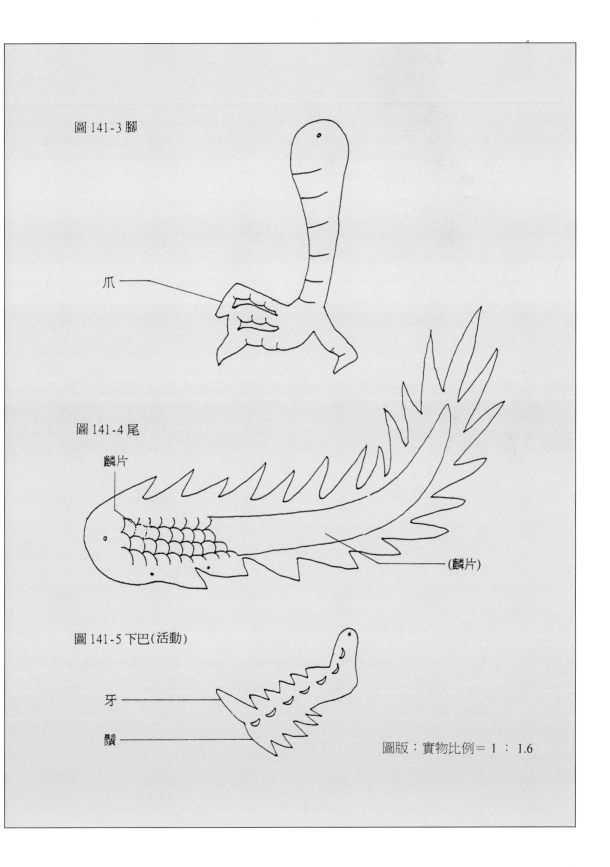

圖 141-3 腳

爪

圖 141-4 尾

鱗片

(鱗片)

圖 141-5 下巴(活動)

牙

鬚

圖版：實物比例＝ 1 ： 1.6

(七)其他特殊造型

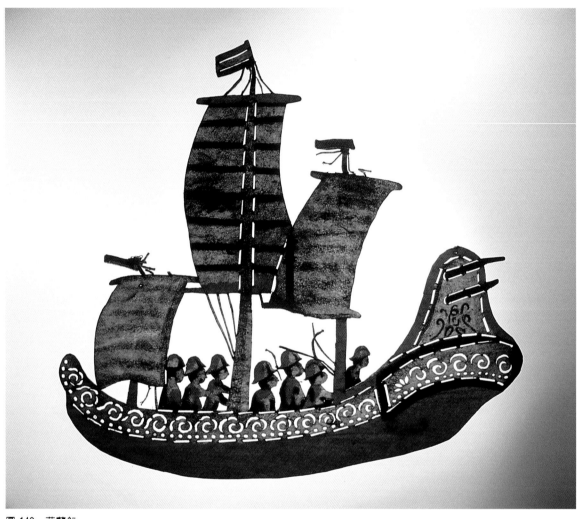

圖 142　荷蘭船

船長四十三公分，高四十公分；民國四十五年，張德成藝師為台灣省新
聞處拍攝《黃帝子孫 — 鄭成功打台灣》劇中的「荷蘭船」。為三帆式，
艦首四門臼砲，士兵戴洋鐵盔，端火繩槍匆忙應戰。

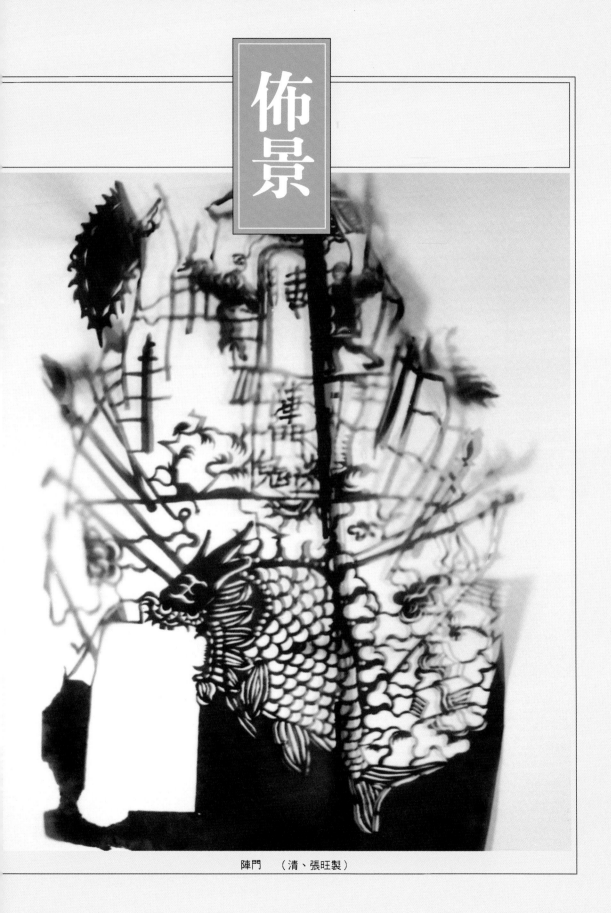

佈景

陣門　（清、張旺製）

佈　景

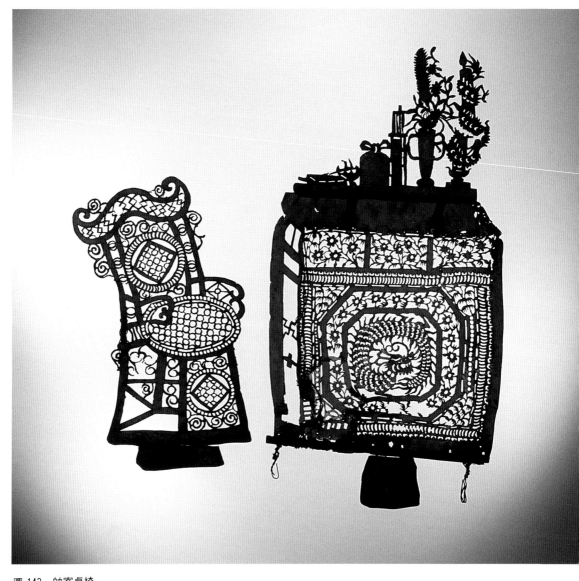

圖 143　帥案桌椅

帥案桌椅，劇中常用。

　　「桌面」—— 桌面置筆架、帥印。桌子迎面圍掛鏤刻圈龍紋及纏花枝紋，
　　　　　　　雕工極爲講究，構成一幅精緻圖案。（清末，張川製）

　　「椅座」—— 椅面圓形，靠背搭腦兩端挑出成翹尖頭。圓形扶夫，角牙
　　　　　　　丁字形相交處的雲紋不但有固定作用，且可有美化造型，
　　　　　　　其他部份以殼紋呈四方連續排列形，呈陽刻鏤空的几何
　　　　　　　樣，造型柔婉雋美。（清、張旺製）

「椅」造型設計

造型： 1.為八分相之造型，如此才能凸顯立體感，不呆板。
　　　 2.屬於布景類，與影偶的側面（五分相）設計不同。
　　　 3.四方需相互接連，椅腳中央多一「　」
　　　　狀（不著色），以支撐固定。

「椅」的分類：
　　　 1.精雕的官椅（太帥椅）。
　　　 2.氣派優雅的富家椅。
　　　 3.小康家庭的木椅。
　　　 4.妖怪、仙人的石椅（可加靠背）。
　　　 5.貧窮人的竹椅。

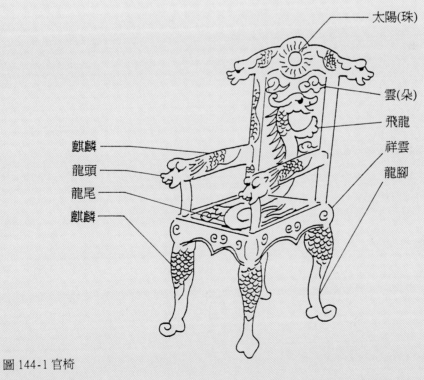

太陽(珠)

雲(朵)

飛龍

祥雲

龍腳

麒麟

龍頭

龍尾

麒麟

圖 144-1 官椅

圖 144　「椅」造型設計（繪圖）

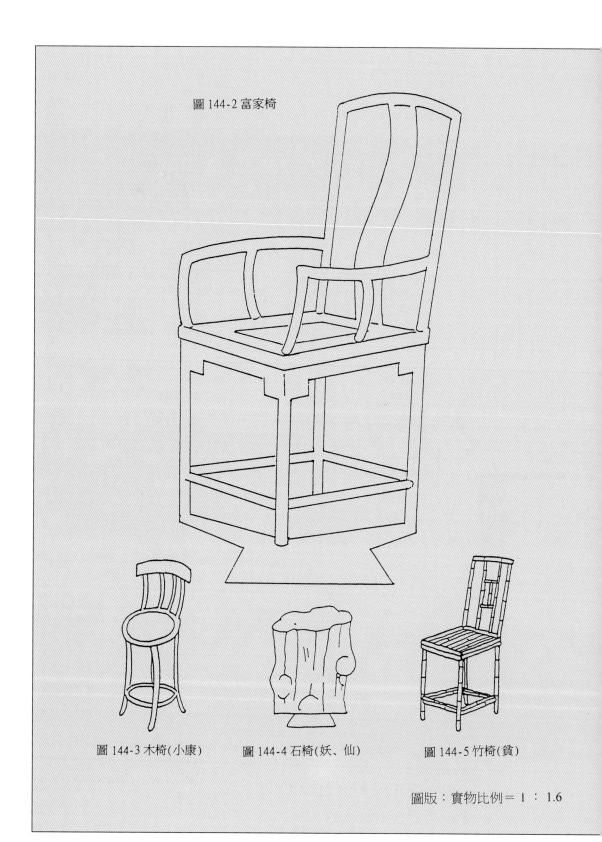

圖 144-2 富家椅

圖 144-3 木椅(小康)　　　圖 144-4 石椅(妖、仙)　　　圖 144-5 竹椅(貧)

圖版：實物比例＝ 1 ： 1.6

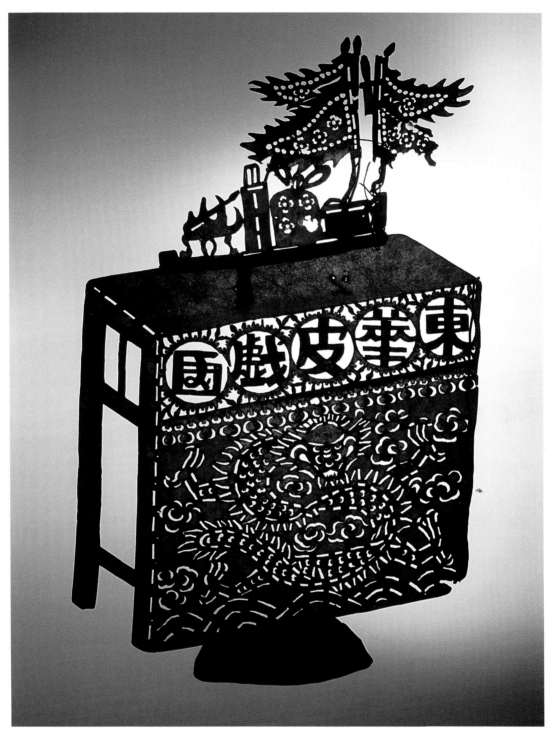

圖 145　帥桌
案面有筆架、令旗、筆筒及帥印。迎面陰刻蟠龍駕雲紋，掛下刻水浪紋，
並鏤刻戲團名以作廣告。（民國五十年代，張德成藝師製）

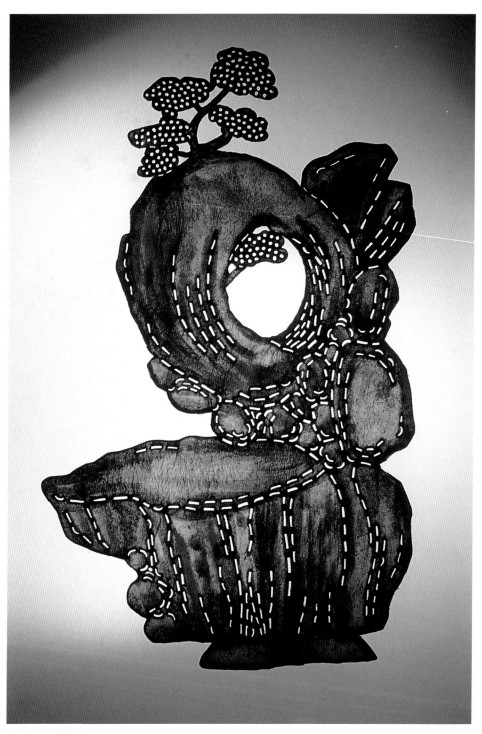

圖 146　石椅靠背

呈彎月形並有空洞，細腰，側纏樹枝。劇中爲修行淵博、功力深厚的

道長於洞前乘坐。（民國六十二年，張德成藝師製）

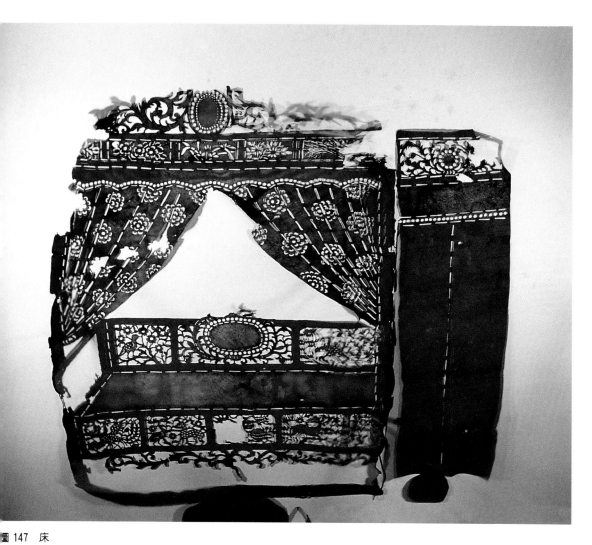

圖 147　床

末的圍欄為陽刻花鸞及鹿鳥折枝花紋，兩帳陰刻寶仙花雲紋。係富家或

新婚時洞房使用。（民國四十八年，張叫製）

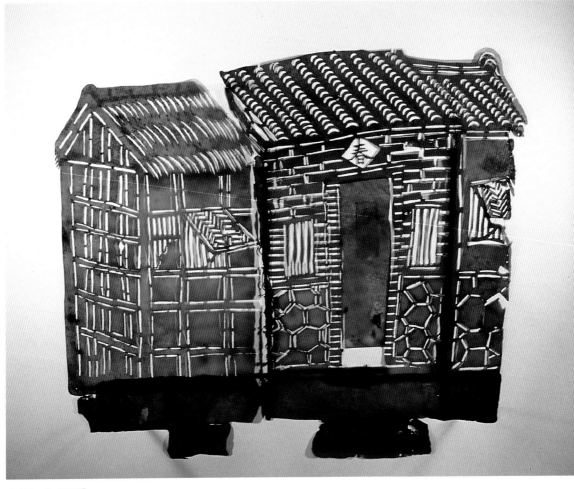

圖 148 台式民厝

迎面紅磚，牆基為砧硓石，屋頂瓦片連疊呈月牙形，門為開啟式，並

有「晉祿」字樣門聯。側邊竹造草茅作為廚房。

（民國三十五年，張叫製）

總兵府造型

龍首
瓦(綠色)
圖畫
(紅色)
簷(紅色)
(綠色)
匾額
(字爲陰刻底黑色)
壁
窗
大門(活動式,紅色)
柱(紅色)
(藍色)
(灰色)

黃色
簷(紅色)
壁

支撐用

圖 149 高官顯貴之府邸大門

圖版：實物比例＝ 1 ： 1.6

圖 149　總兵府造型(手繪製作圖稿)

法寶造型設計

操演方式：操演時，法寶依劇情爲對手所收伏，或於爭鬥中掉落，
　　　　　，否則影偶必須自行收回法寶。
雕刻方式：依個人所煉製的兵器雕刻。

圖 150-1 飛刀

圖 150-2 飛劍

圖 150-3 飛鏢

活動關節

紅布(帶)

線入打結　　線出打結

圖 150　法寶造型設計（手繪製作圖稿）

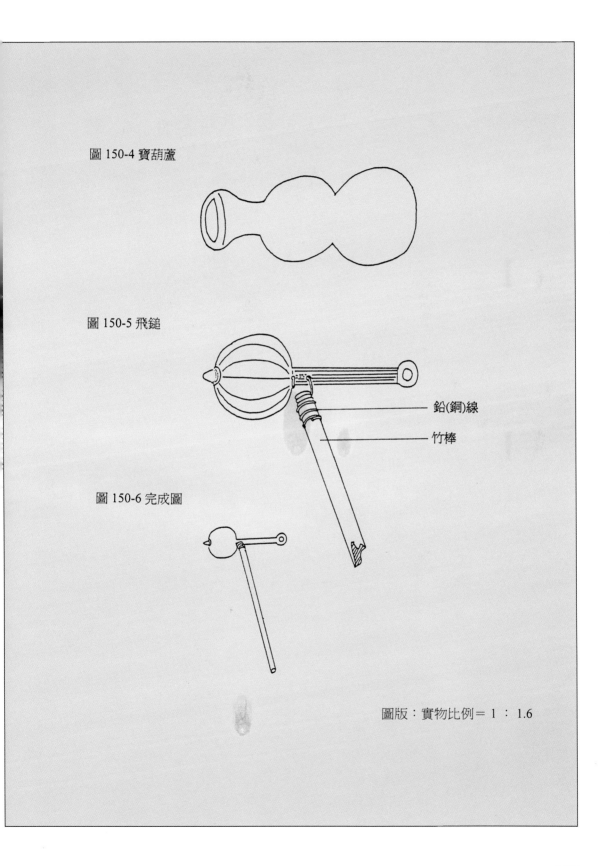

圖 150-4 寶葫蘆

圖 150-5 飛鎚

鉛(銅)線

竹棒

圖 150-6 完成圖

圖版：實物比例＝ 1 ： 1.6

張氏家族傳藝表

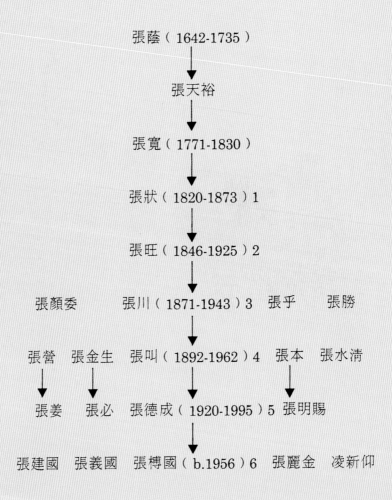

張蔭（1642-1735）

↓

張天裕

↓

張寬（1771-1830）

↓

張狀（1820-1873）1

↓

張旺（1846-1925）2

↓

張顏委　　張川（1871-1943）3　張乎　　張勝

張營　張金生　張叫（1892-1962）4　張本　張水清

↓　　　↓　　　↓　　　　　　　　↓

張姜　　張必　張德成（1920-1995）5　張明賜

↓

張建國　張義國　張榑國（b.1956）6　張麗金　凌新仰

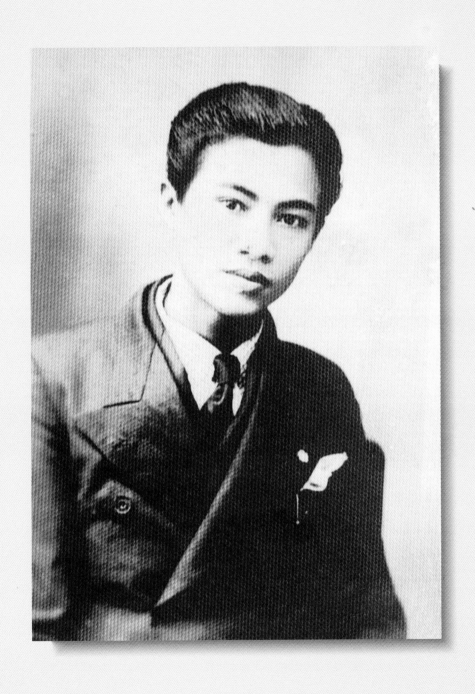

圖 151　張德成藝師攝於民國 29 年 2 月 27 日（時年 21 歲）。

圖 152　民國 42 年 4 月 11 日～ 15 日於鳳山「南台戲院」演出。

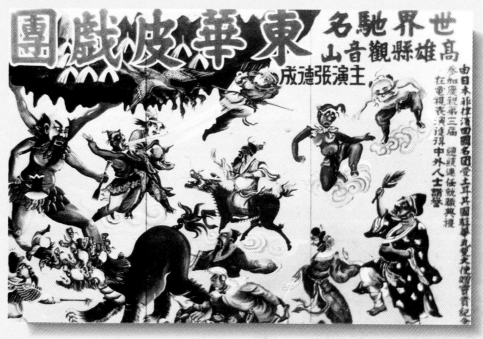

圖 153　於鳳山「南台戲院」演出海報

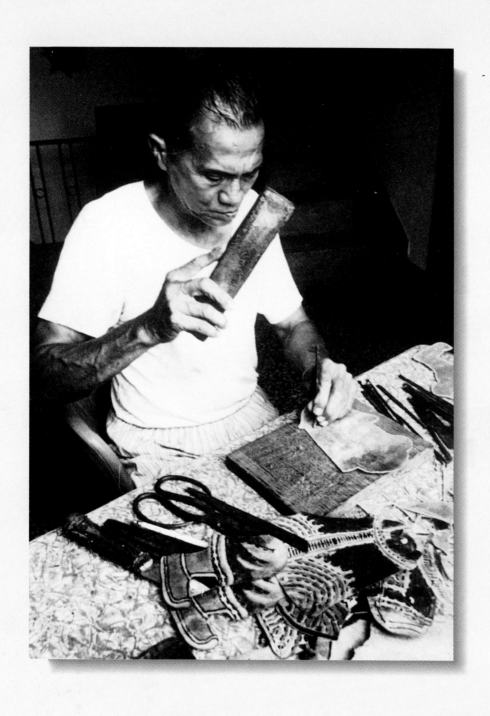

圖 154　民國 67 年，張德成藝師專注雕刻影偶。

圖版索引

作者簡介：

張榑國

民國 45 年 10 月 8 日生

藝師張德成之三公子

私立永達工專電子工程科畢

現為東華皮影戲團團主

84 年當選十大傑出青年薪傳獎

80 年～ 83 年參與

「教育部重要民族藝術藝師第一階段三年傳藝計畫」習藝

國家圖書館出版品預行編目資料

皮影戲：張德成藝師家傳影偶圖錄 ／ 張榑國作
　　--臺北市：教育部，民 86
　　面；　　公分，一（教育部重要民族藝術傳
藝計劃案圖鑑類彙整專輯；6）
　　含索引
　　ISBN　957-00-9302-1（平裝）

　　1.影子戲 - 影偶 - 圖錄

986.8　　　　　　　　　　　　　86005047

教育部重要民族藝術傳藝計劃案
圖鑑類彙整專輯 6（總彙整專輯 31）
皮影戲—張德成藝師家傳影偶圖錄

發行人／教育部
出版者兼著作權人／教育部

作　　者／張榑國
編校顧問／張義國
編審校訂／國立藝術學院傳統藝術研究中心
傳藝單位／高雄縣立文化中心

策劃編輯／教育部社會教育司
　　　　　　羅虞村、聶廣裕、李延祝
　　　　　　陳雪玉、陳靜瑤

執行編輯／國立藝術學院傳統藝術研究中心
　　　　　　林保堯、陳奕愷、胡郁芬
　　　　　　王惠民、吳育珊、張文薰
攝　　影／國立藝術學院傳統藝術研究中心
圖片提供／張榑國

製作編輯／藝術家出版社
　　　　　　地　址：台北市重慶南路一段 147 號 6 樓
　　　　　　電　話：3719692、3719693
製版公司／新豪華電腦製版有限公司
印刷公司／欣佑彩色印刷有限公司

代銷處／藝術家出版社
售　　價／新台幣 700 元整

發行日期／中華民國八十六年五月二十六日
統一編號／006089860037
ISBN／957-00-9302-1　（平裝）

統一編號：
006089860037